This Book Belongs to :

The Multitasking Mom

My Choreography for the year _____

Studio: _____

Class: _____
Dance: _____

Class: _____
Dance: _____

Class: _____
Dance: _____

Class: _____
Dance: _____

Class: _____
Dance: _____

Class: _____
Dance: _____

Class: _____
Dance: _____

My Choreography for the year _____

Studio: _____

Class: _____
Dance: _____

Class: _____
Dance: _____

Class: _____
Dance: _____

Class: _____
Dance: _____

Class: _____
Dance: _____

Class: _____
Dance: _____

Class: _____
Dance: _____

My Choreography for the year _____

Studio: _____

Class: _____
Dance: _____

Class: _____
Dance: _____

Class: _____
Dance: _____

Class: _____
Dance: _____

Class: _____
Dance: _____

Class: _____
Dance: _____

Class: _____
Dance: _____

My Choreography for the year _____

Studio: _____

Class: _____
Dance: _____

Class: _____
Dance: _____

Class: _____
Dance: _____

Class: _____
Dance: _____

Class: _____
Dance: _____

Class: _____
Dance: _____

Class: _____
Dance: _____

My Choreography for the year _____

Studio: _____

Class: _____
Dance: _____

Class: _____
Dance: _____

Class: _____
Dance: _____

Class: _____
Dance: _____

Class: _____
Dance: _____

Class: _____
Dance: _____

Class: _____
Dance: _____

My Choreography for the year _____

Studio: _____

Class: _____
Dance: _____

Class: _____
Dance: _____

Class: _____
Dance: _____

Class: _____
Dance: _____

Class: _____
Dance: _____

Class: _____
Dance: _____

Class: _____
Dance: _____

My Choreography for the year _____

Studio: _____

Class: _____
Dance: _____

Class: _____
Dance: _____

Class: _____
Dance: _____

Class: _____
Dance: _____

Class: _____
Dance: _____

Class: _____
Dance: _____

Class: _____
Dance: _____

My Choreography for the year _____

Studio: _____

Class: _____
Dance: _____

Class: _____
Dance: _____

Class: _____
Dance: _____

Class: _____
Dance: _____

Class: _____
Dance: _____

Class: _____
Dance: _____

Class: _____
Dance: _____

My Choreography for the year _____

Studio: _____

Class: _____
Dance: _____

Class: _____
Dance: _____

Class: _____
Dance: _____

Class: _____
Dance: _____

Class: _____
Dance: _____

Class: _____
Dance: _____

Class: _____
Dance: _____

Studio: _____
Class: _____
Dance: _____

Dancers

Choreography

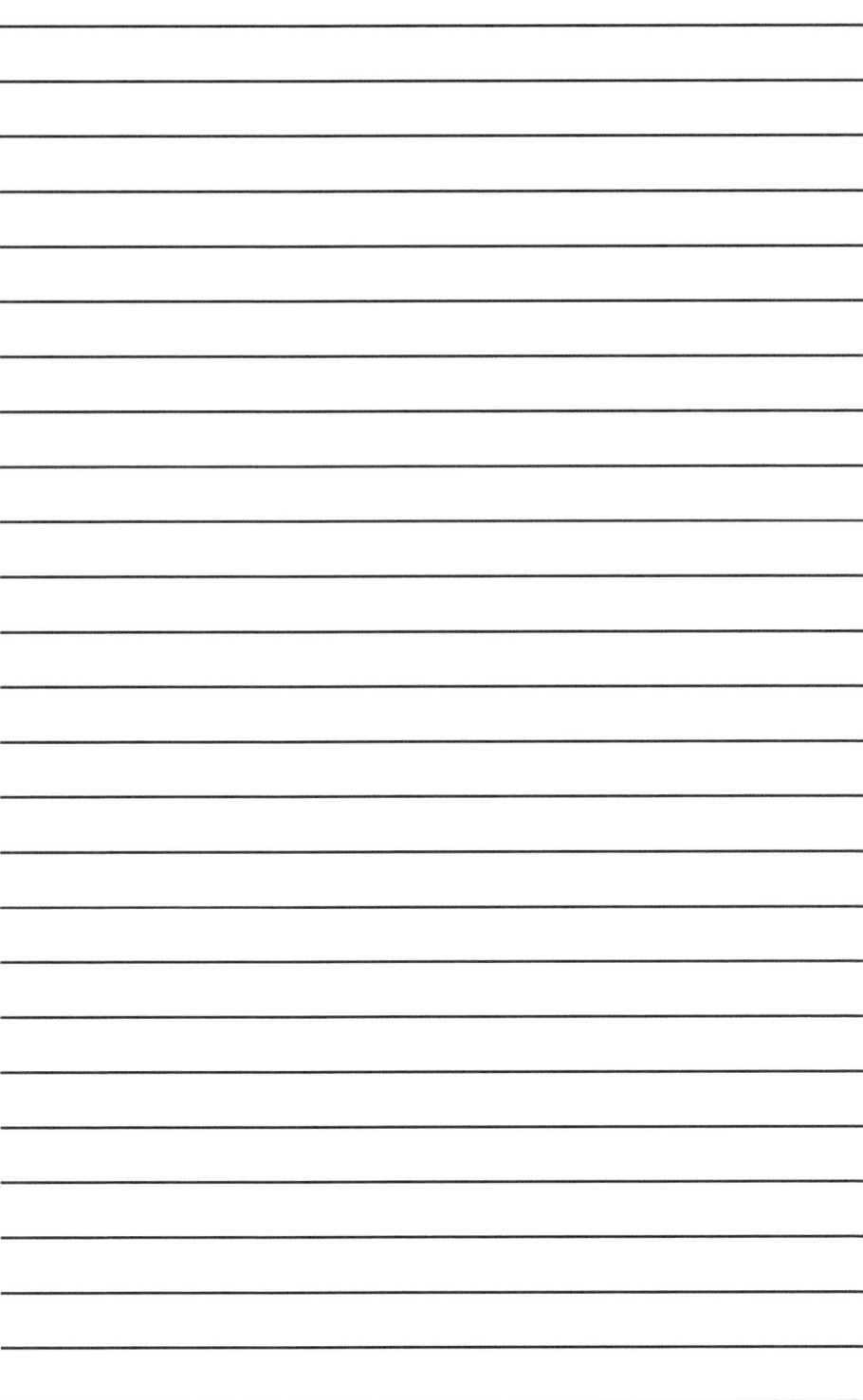

Formations

Studio: _____
Class: _____
Dance: _____

Dancers

Choreography

Formations

Studio: _____
Class: _____
Dance: _____

Dancers

Choreography

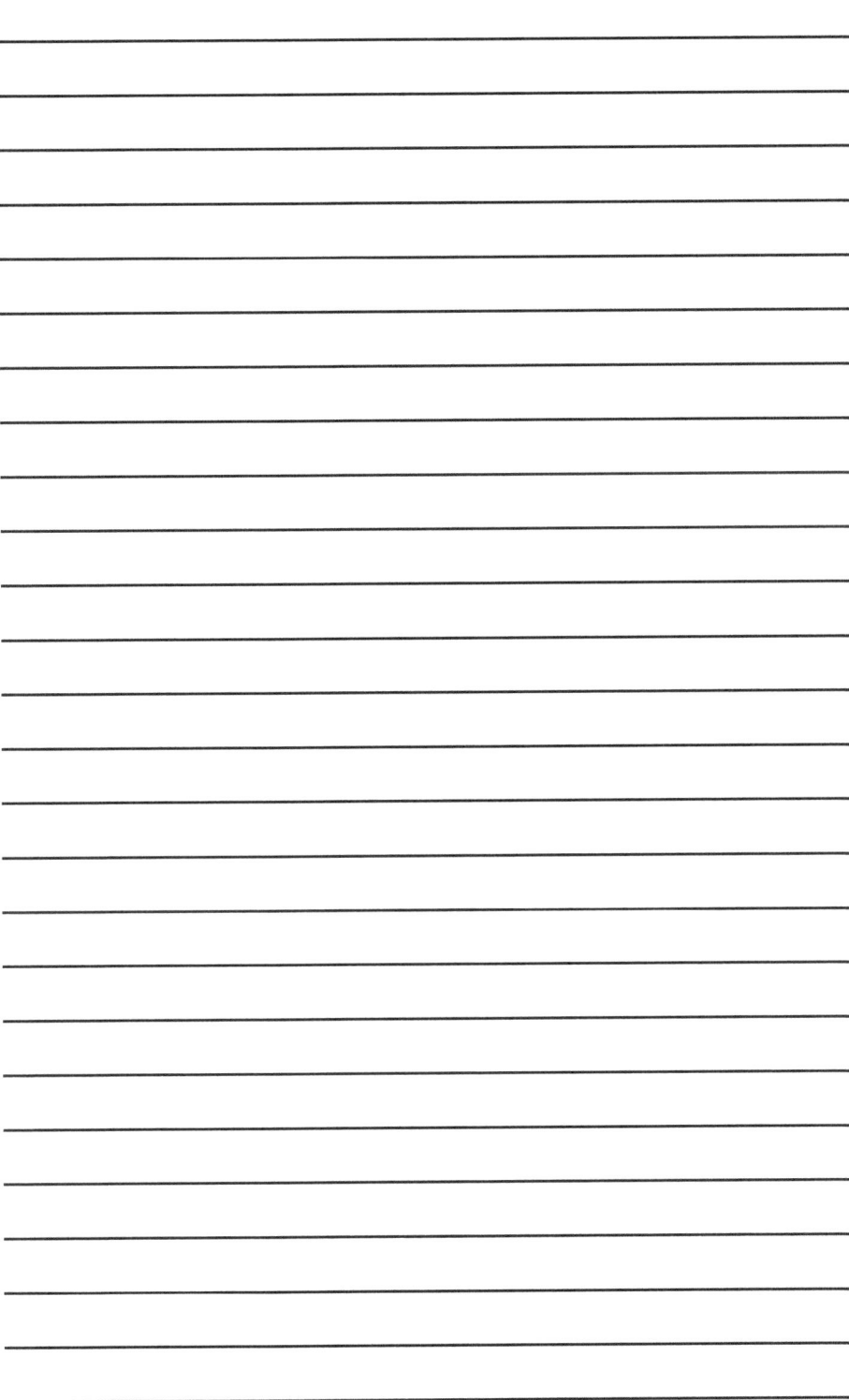

Formations

Studio: _____
Class: _____
Dance: _____

Dancers

Choreography

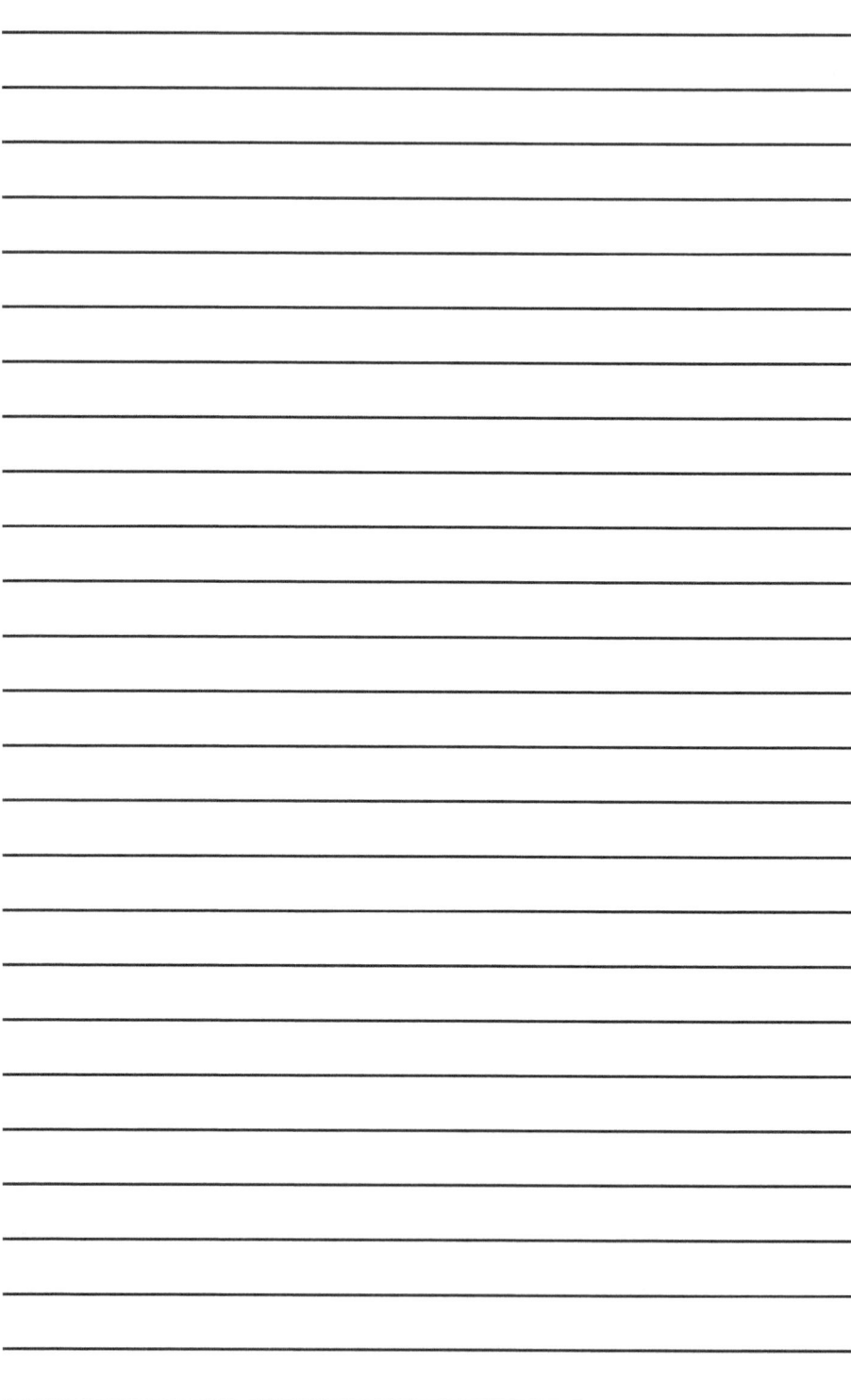

Formations

Studio: _____
Class: _____
Dance: _____

Dancers

Choreography

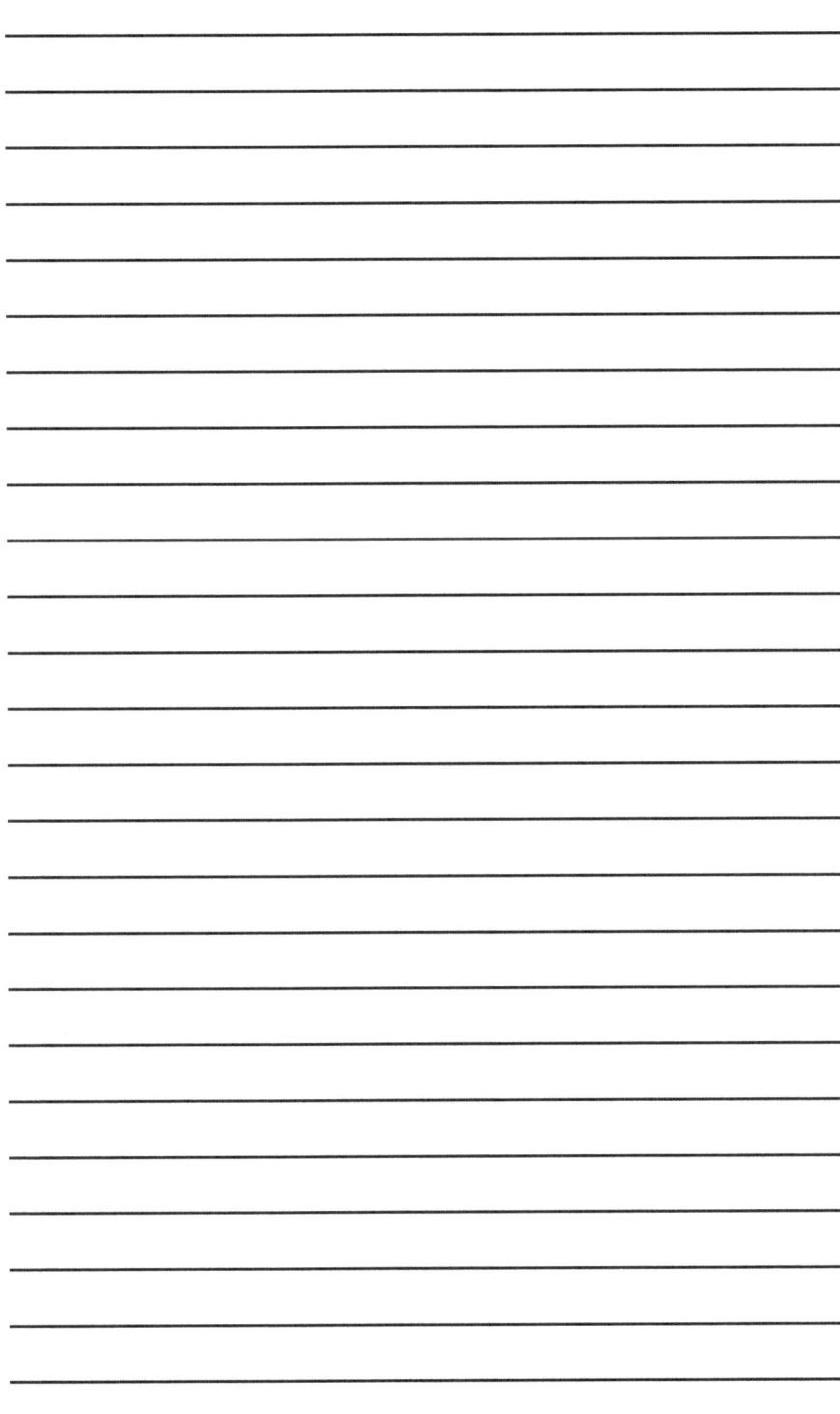

Formations

Studio: _____
Class: _____
Dance: _____

Dancers

Choreography

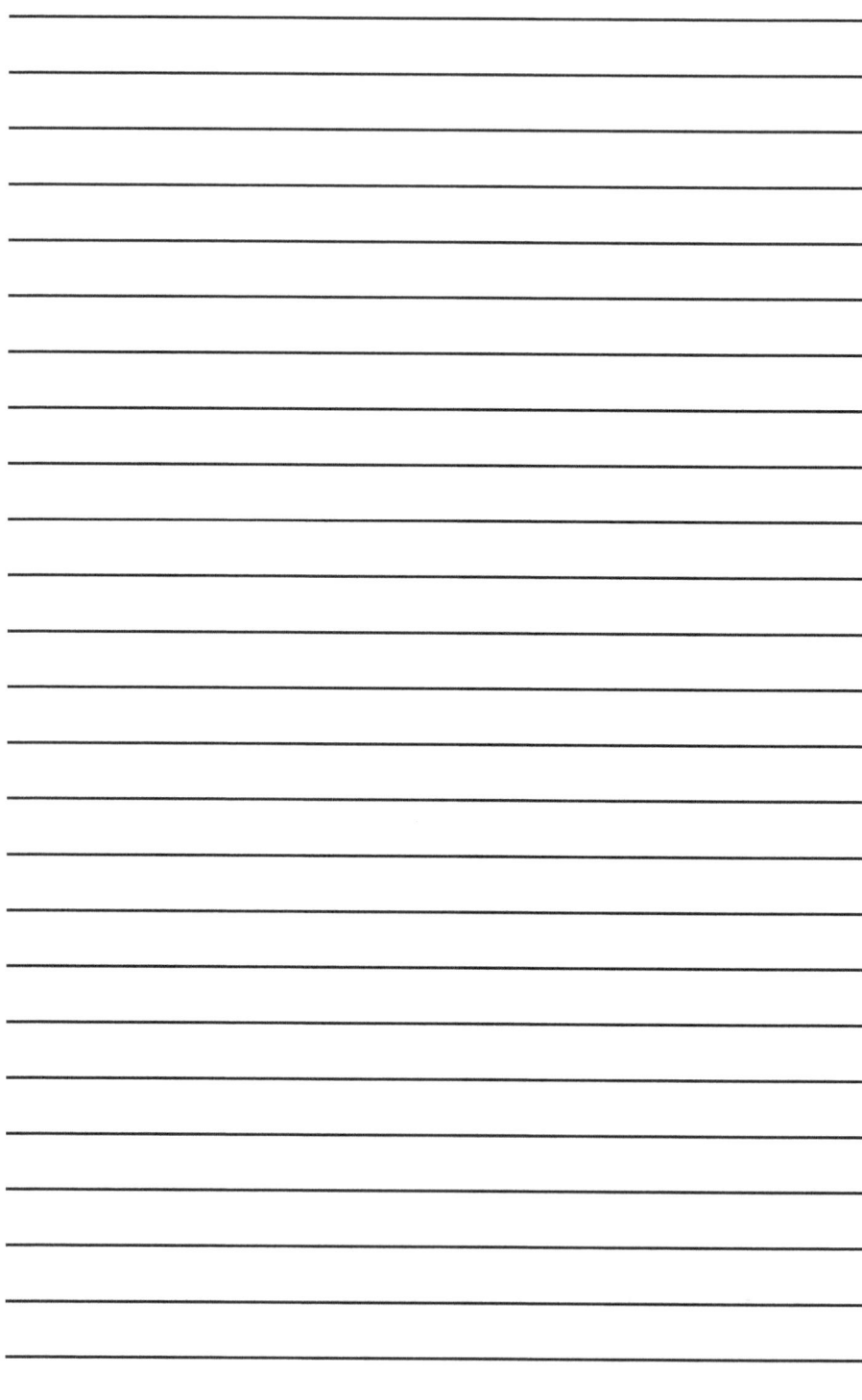

Formations

Studio: _____
Class: _____
Dance: _____

Dancers

Choreography

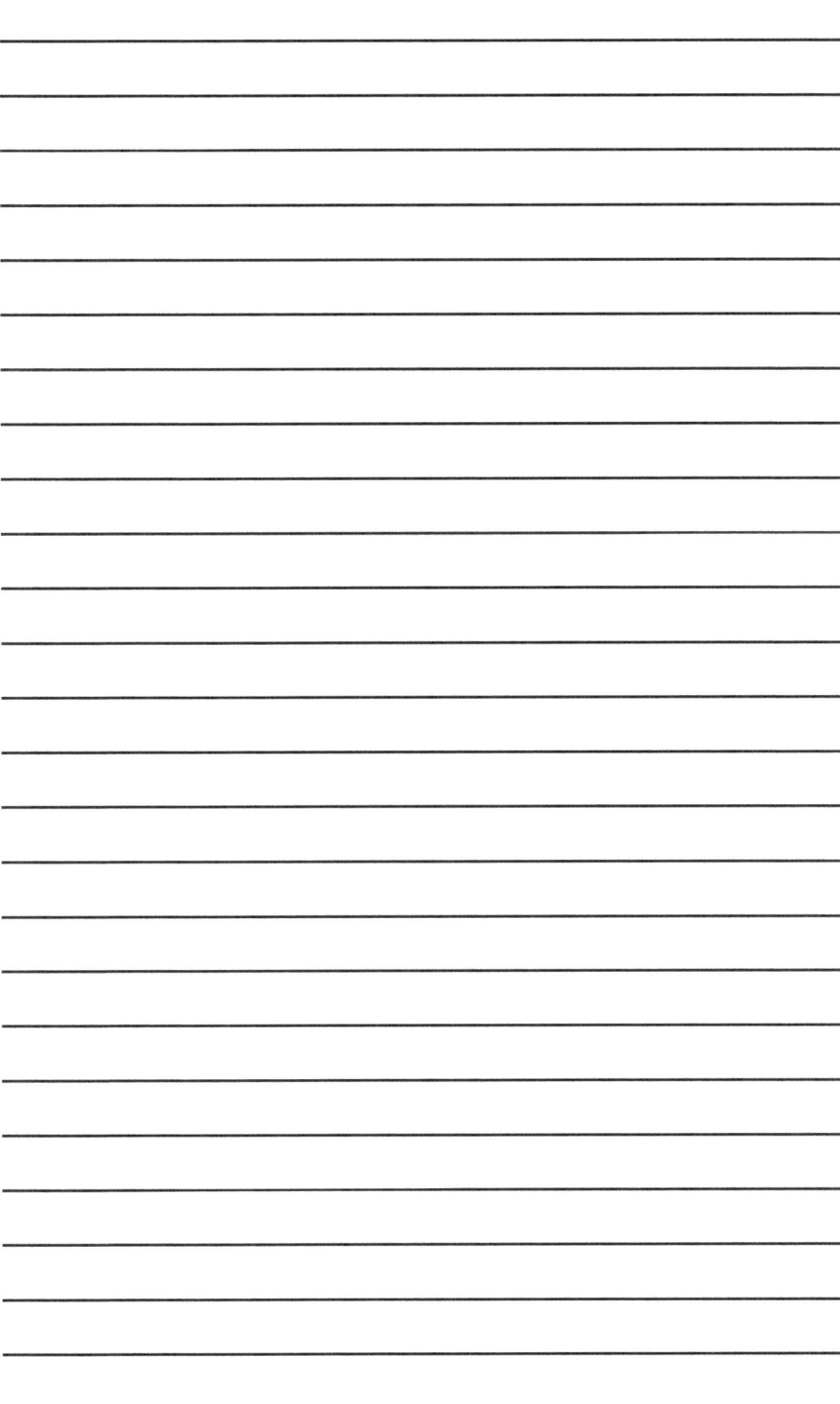

Formations

Studio: _____
Class: _____
Dance: _____

Dancers

Choreography

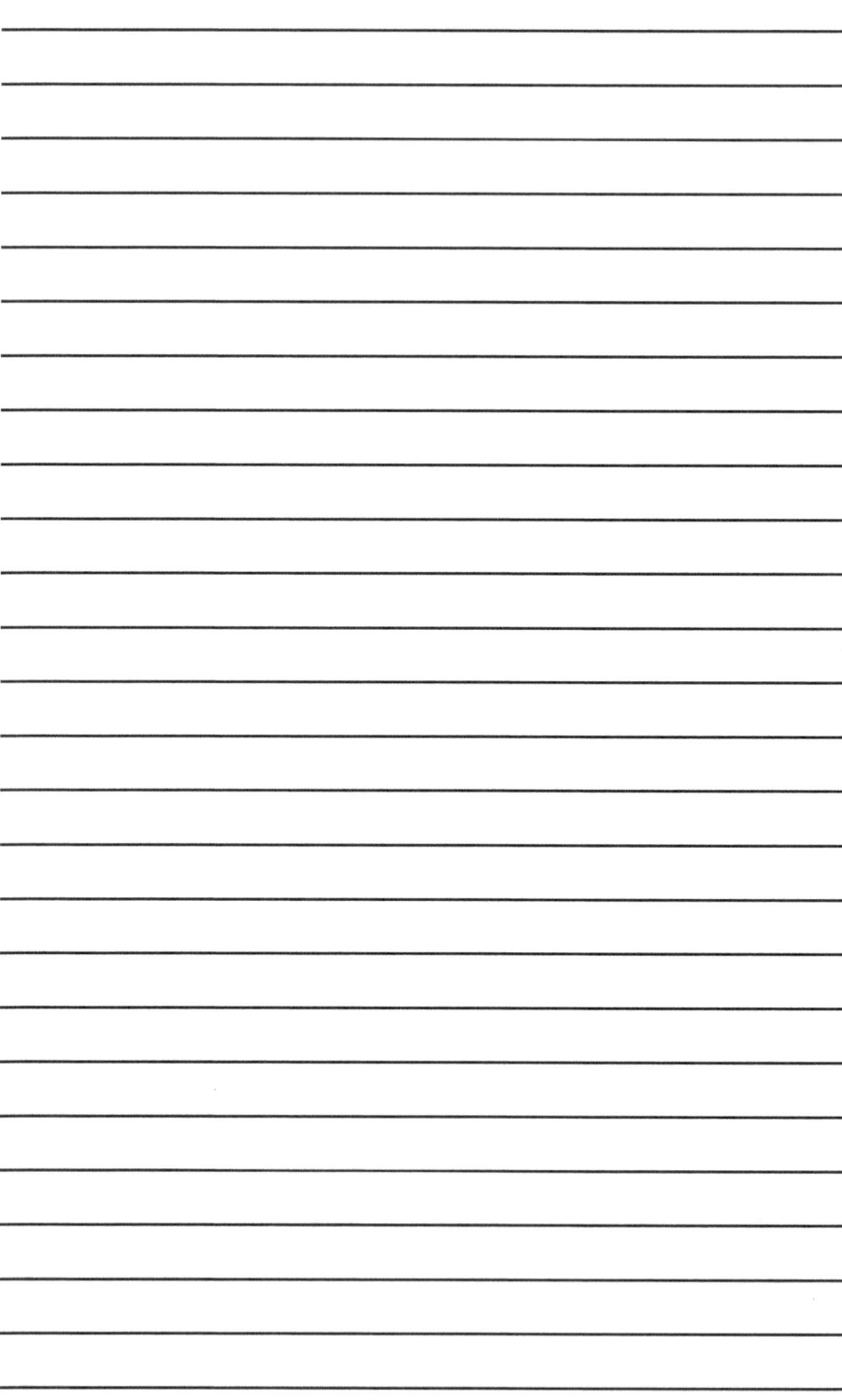

Formations

Studio: _____
Class: _____
Dance: _____

Dancers

Choreography

Formations

Studio: _____
Class: _____
Dance: _____

Dancers

Choreography

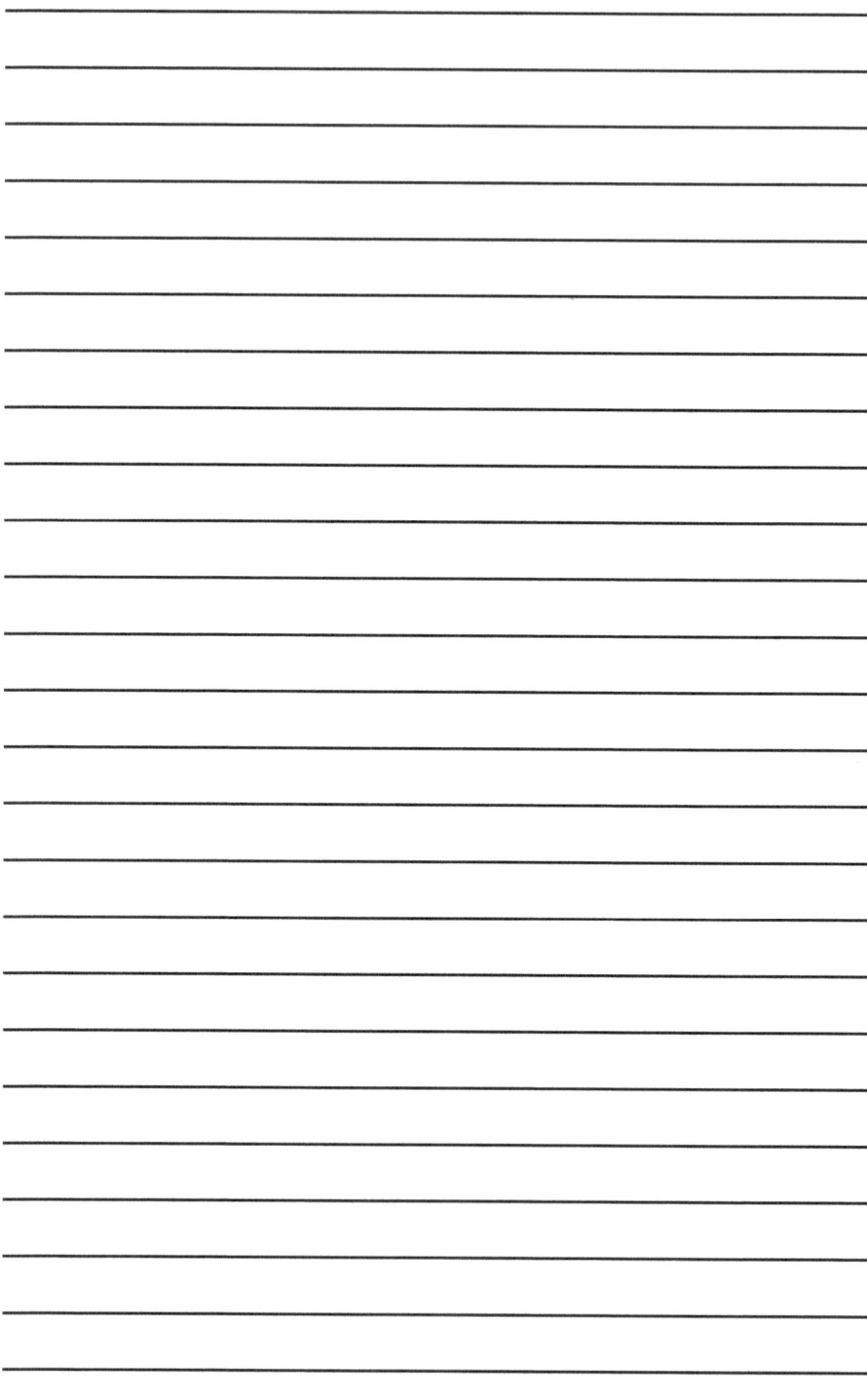

Formations

Studio: _____
Class: _____
Dance: _____

Dancers

Choreography

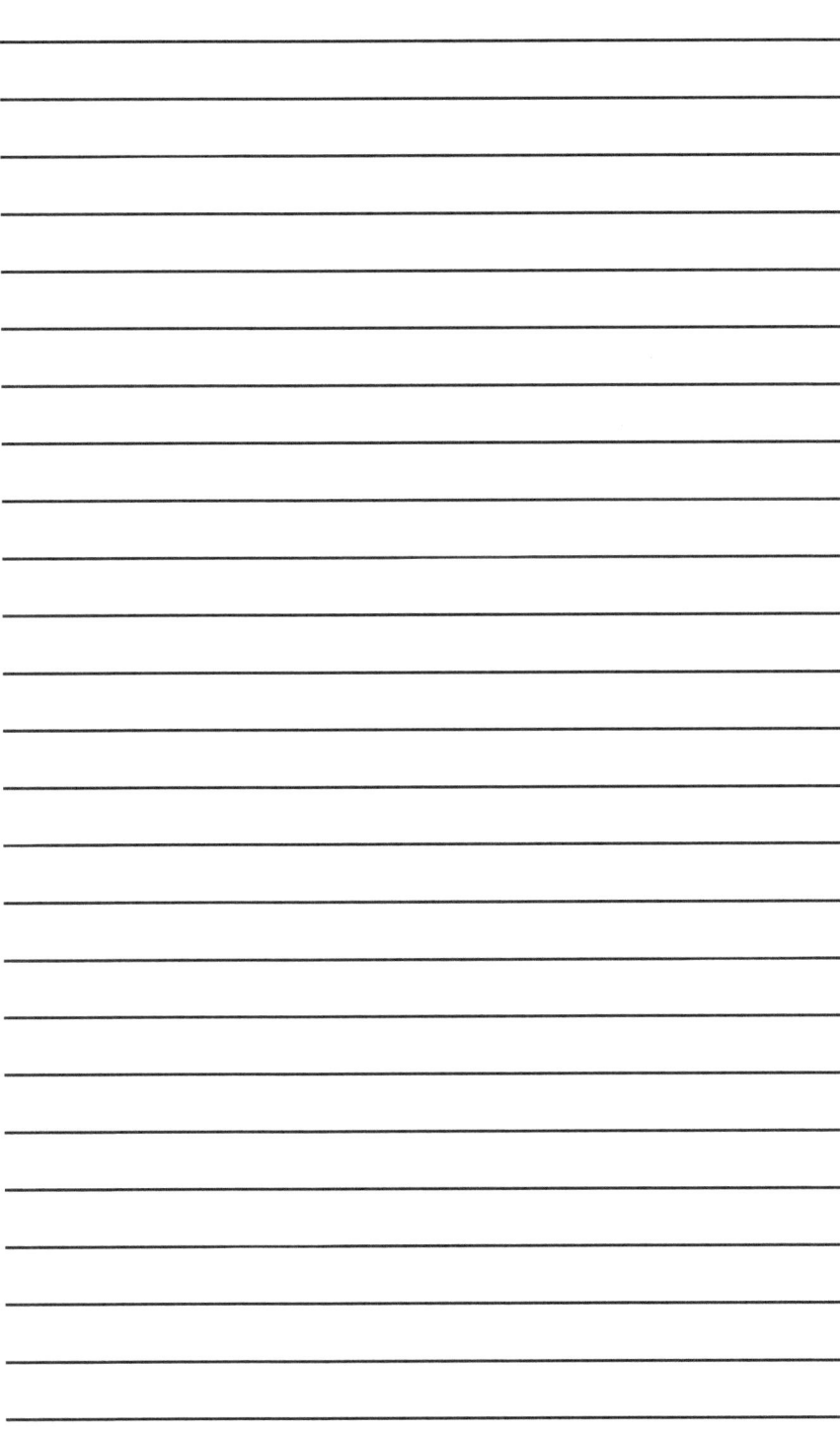

Formations

Studio: _____
Class: _____
Dance: _____

Dancers

Choreography

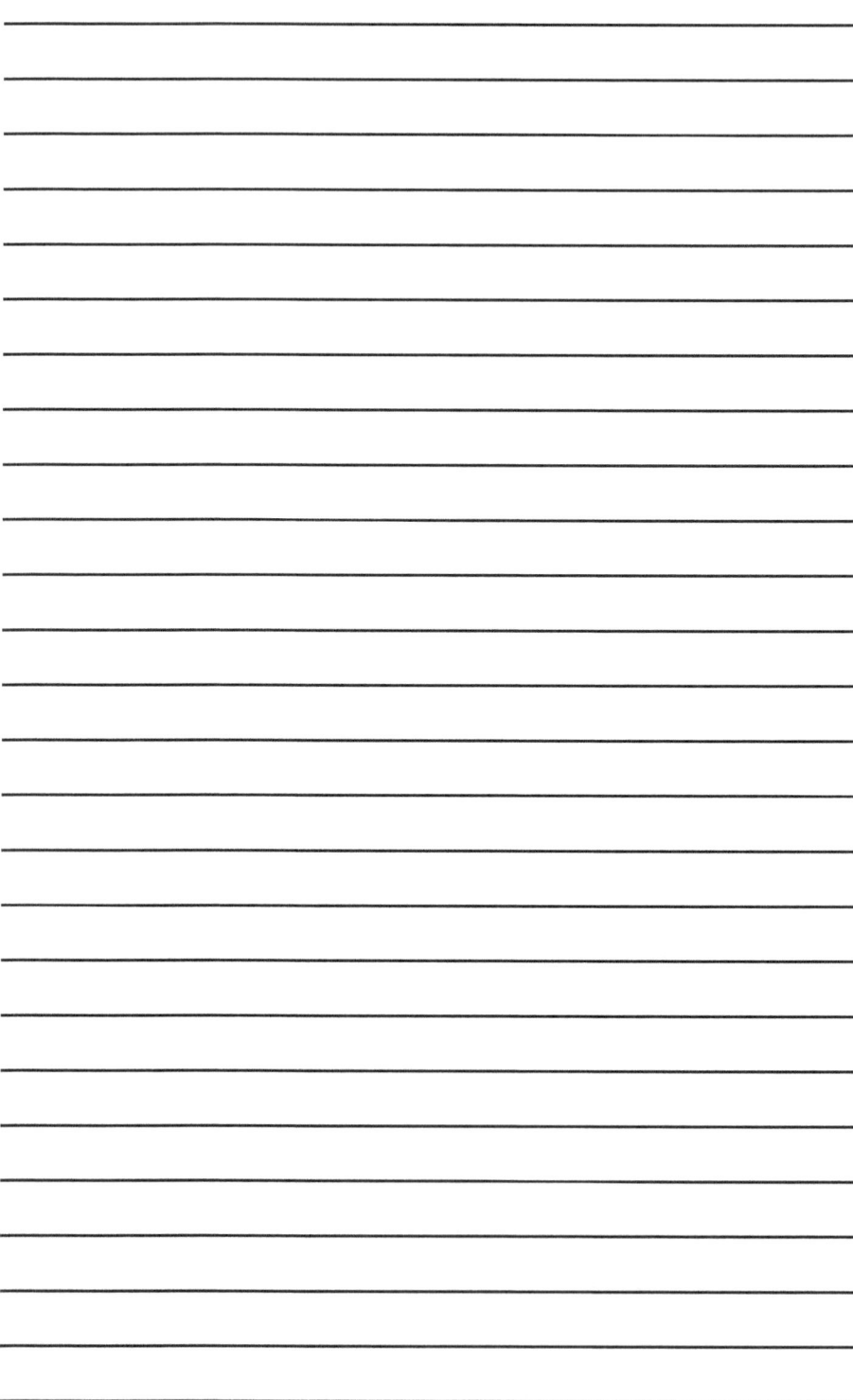

Formations

Studio: _____
Class: _____
Dance: _____

Dancers

Choreography

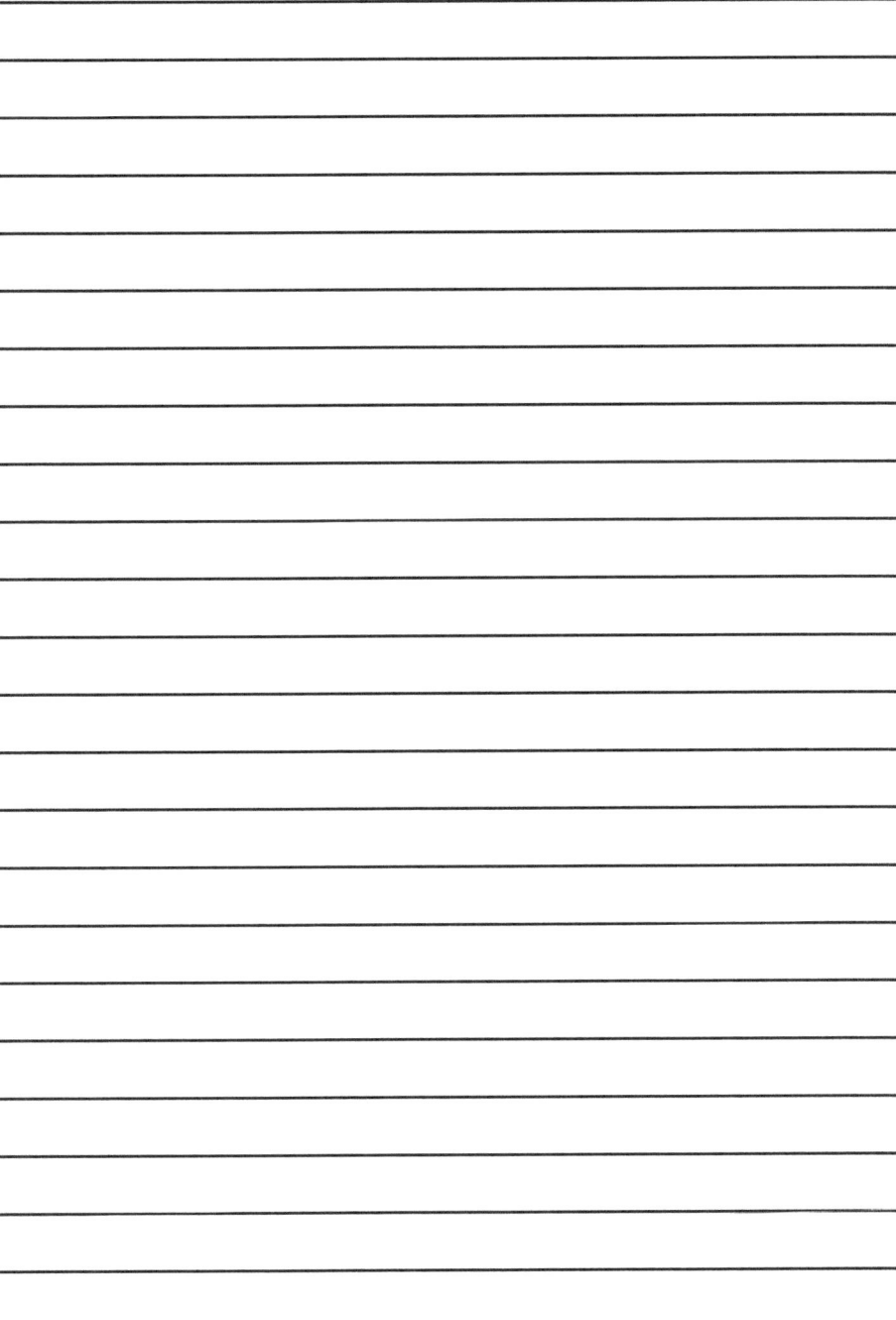

Formations

Studio: _____
Class: _____
Dance: _____

Dancers

Choreography

Formations

Studio: _____
Class: _____
Dance: _____

Dancers

Choreography

Formations

Studio: _____
Class: _____
Dance: _____

Dancers

Choreography

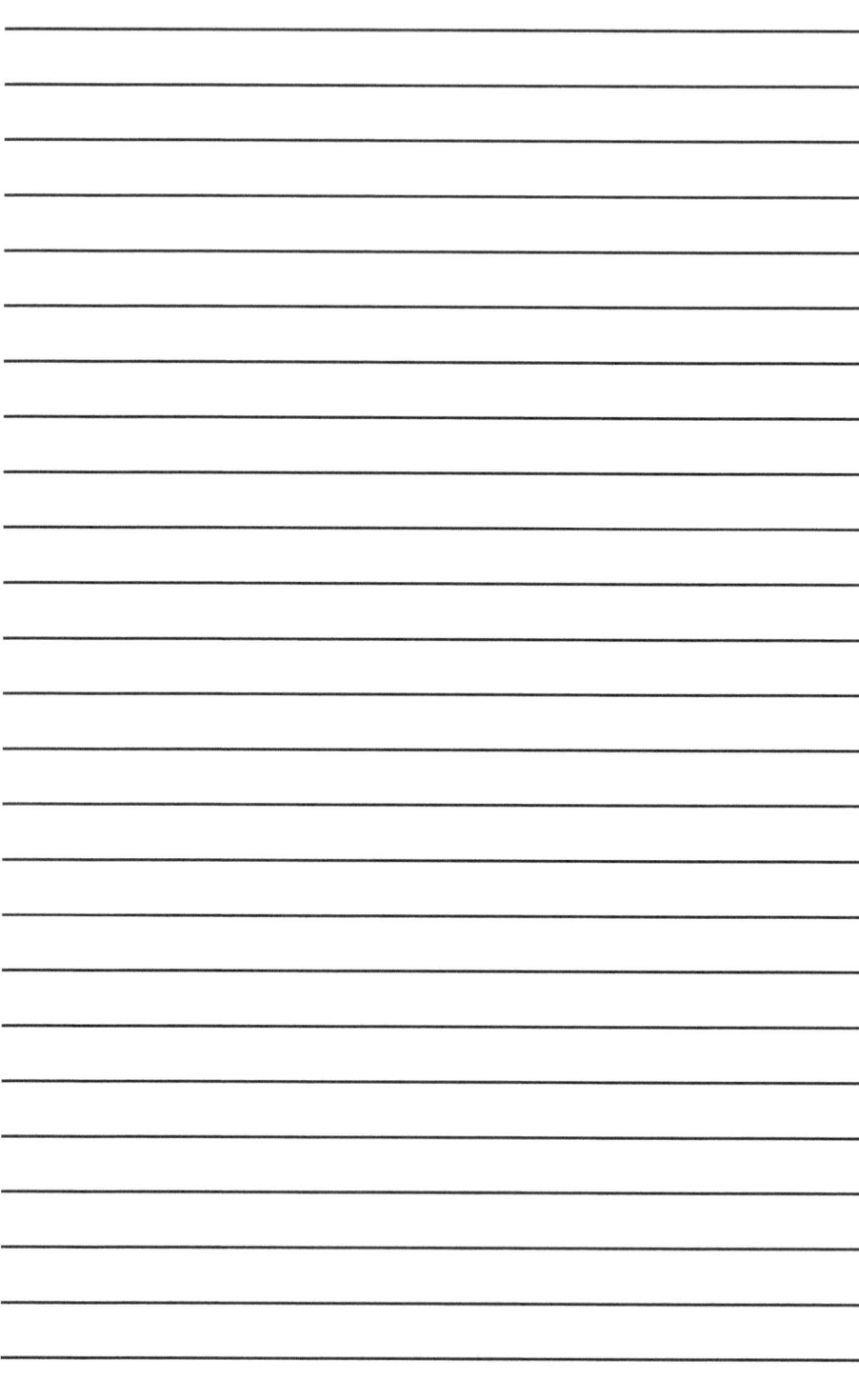

Formations

Studio: _____
Class: _____
Dance: _____

Dancers

Choreography

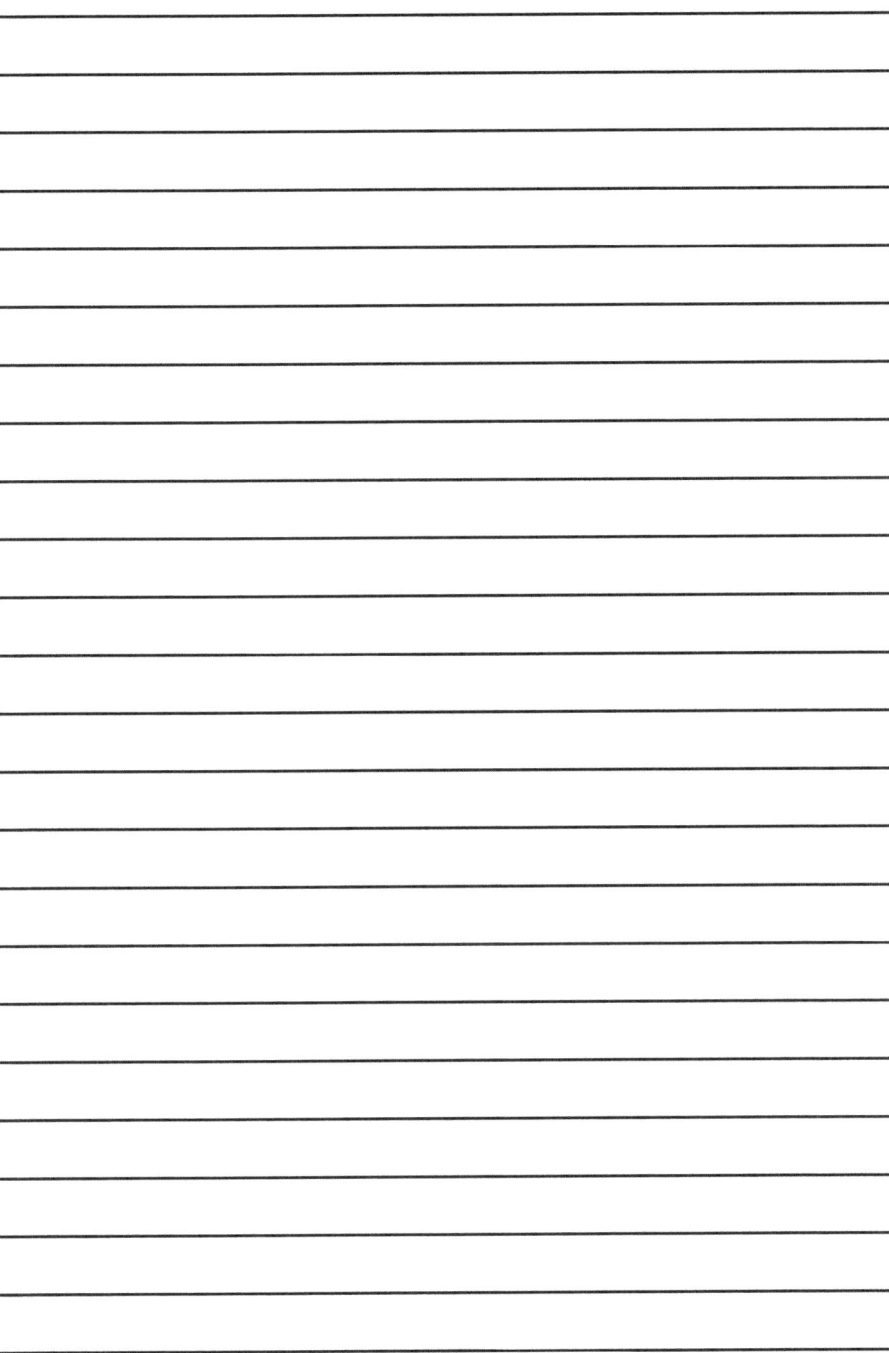

Formations

Studio: _____
Class: _____
Dance: _____

Dancers

Choreography

Formations

Studio: _____
Class: _____
Dance: _____

Dancers

Choreography

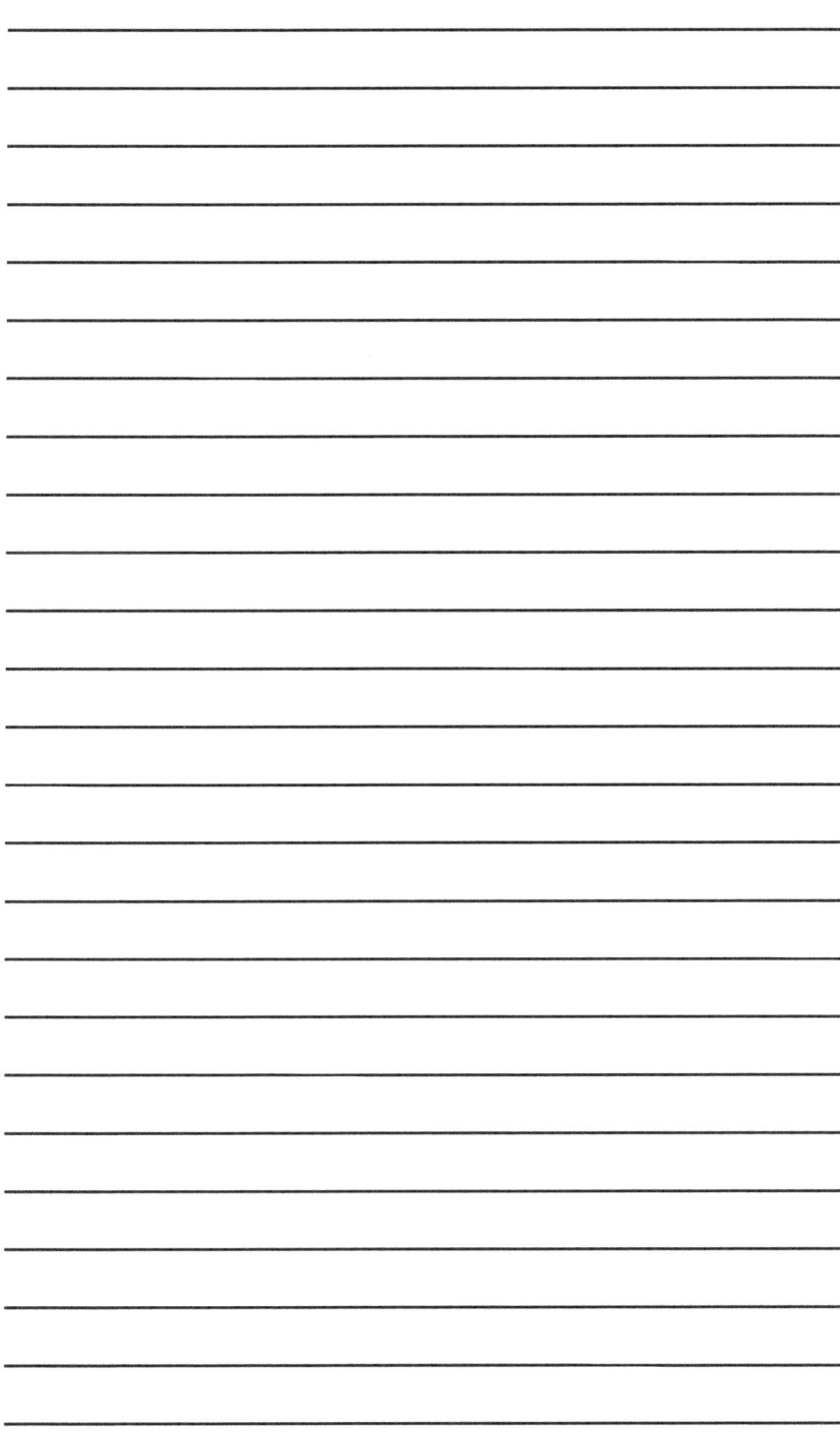

Formations

Studio: _____
Class: _____
Dance: _____

Dancers

Choreography

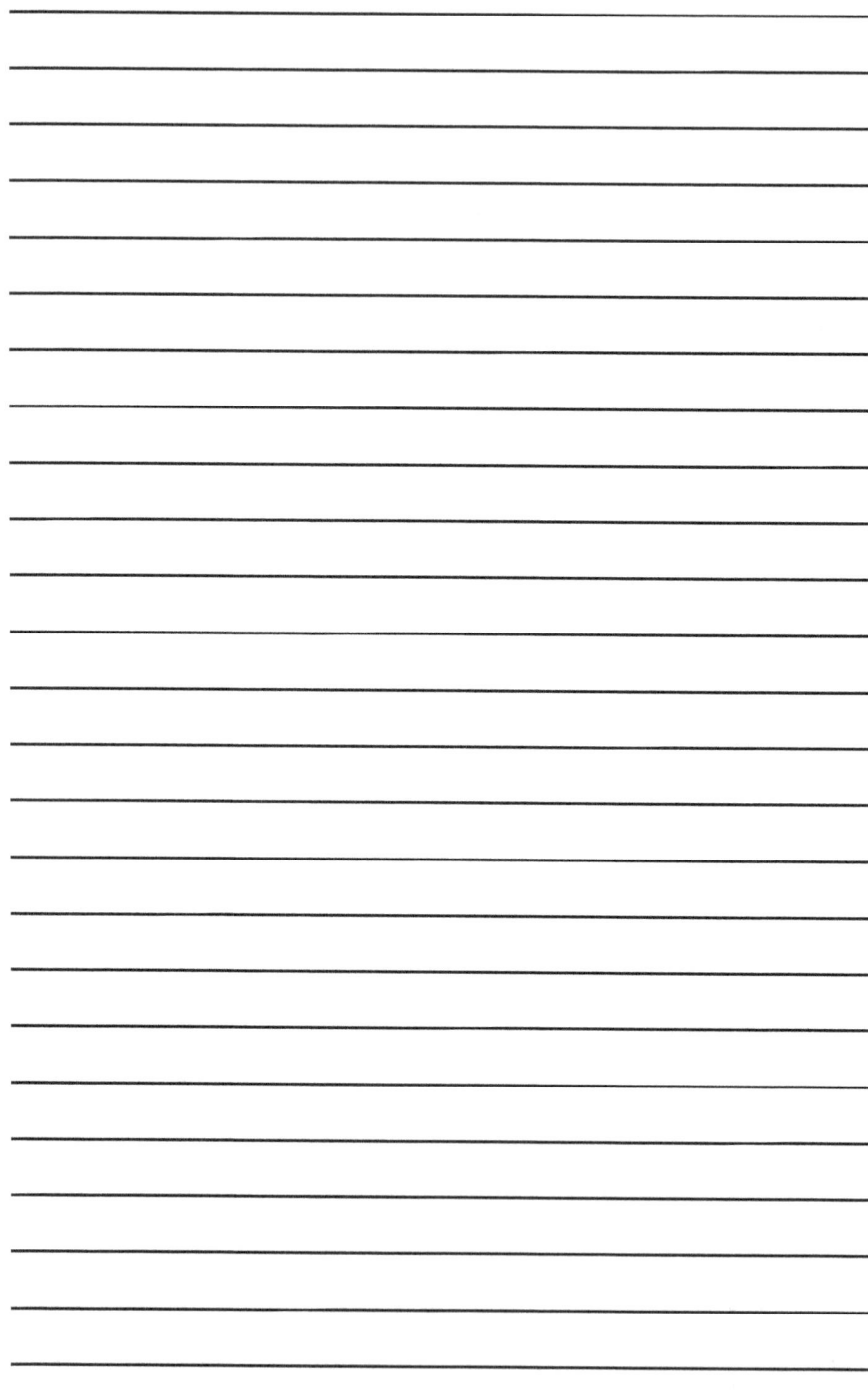

Formations

Studio: _____
Class: _____
Dance: _____

Dancers

Choreography

Formations

Studio: _____
Class: _____
Dance: _____

Dancers

Choreography

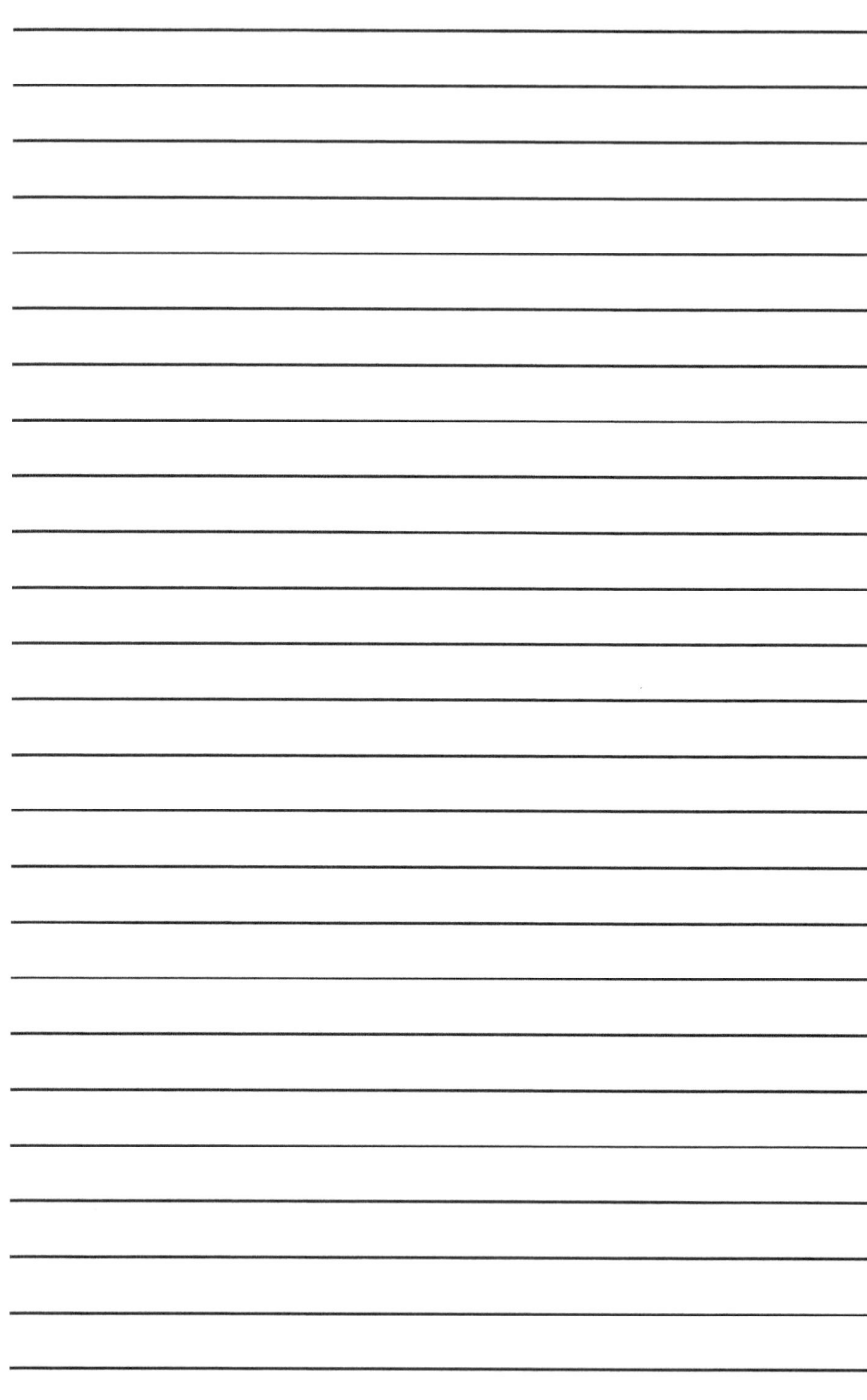

Formations

Studio: _____
Class: _____
Dance: _____

Dancers

Choreography

Formations

Studio: _____
Class: _____
Dance: _____

Dancers

Choreography

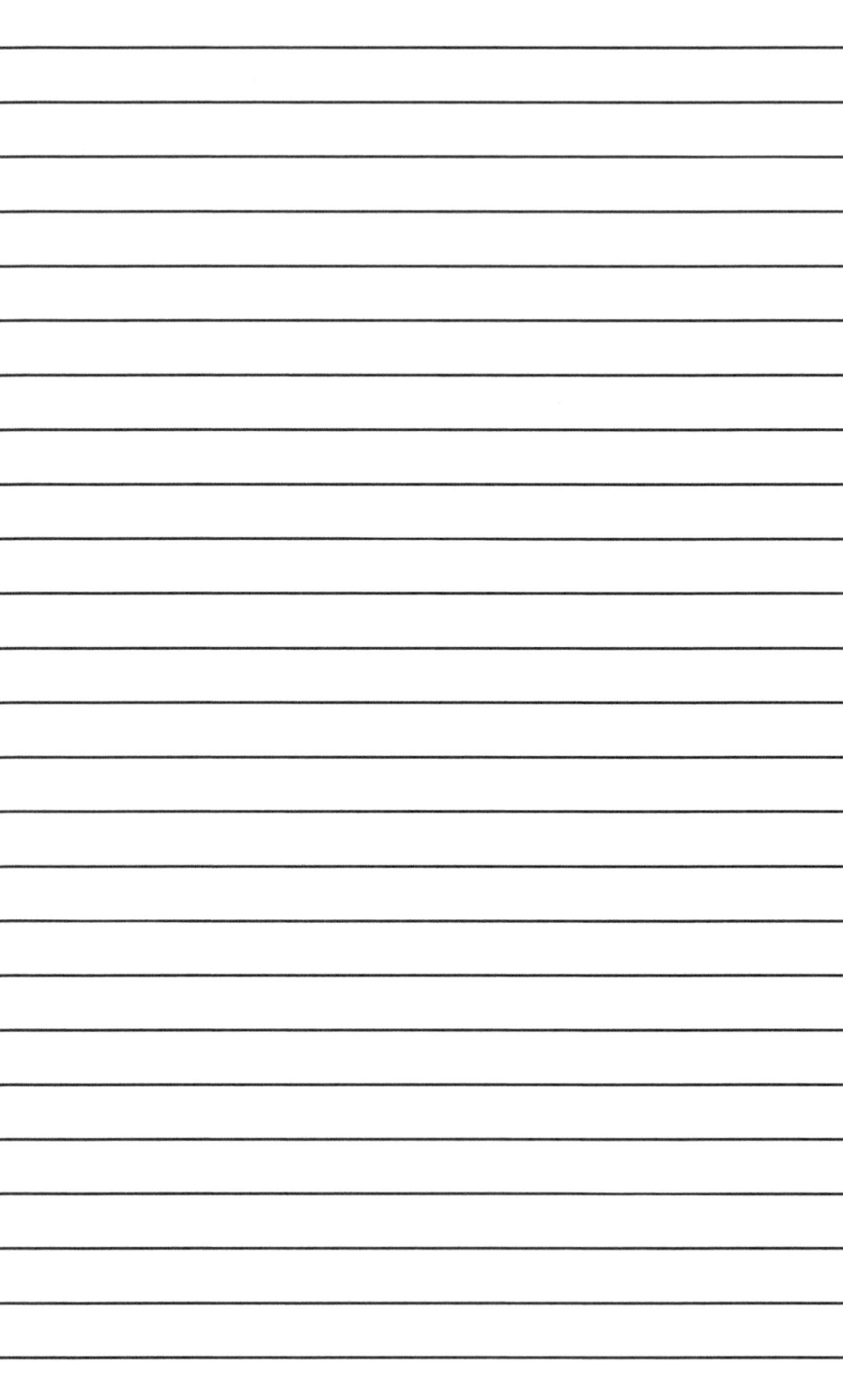

Formations

Studio: _____
Class: _____
Dance: _____

Dancers

Choreography

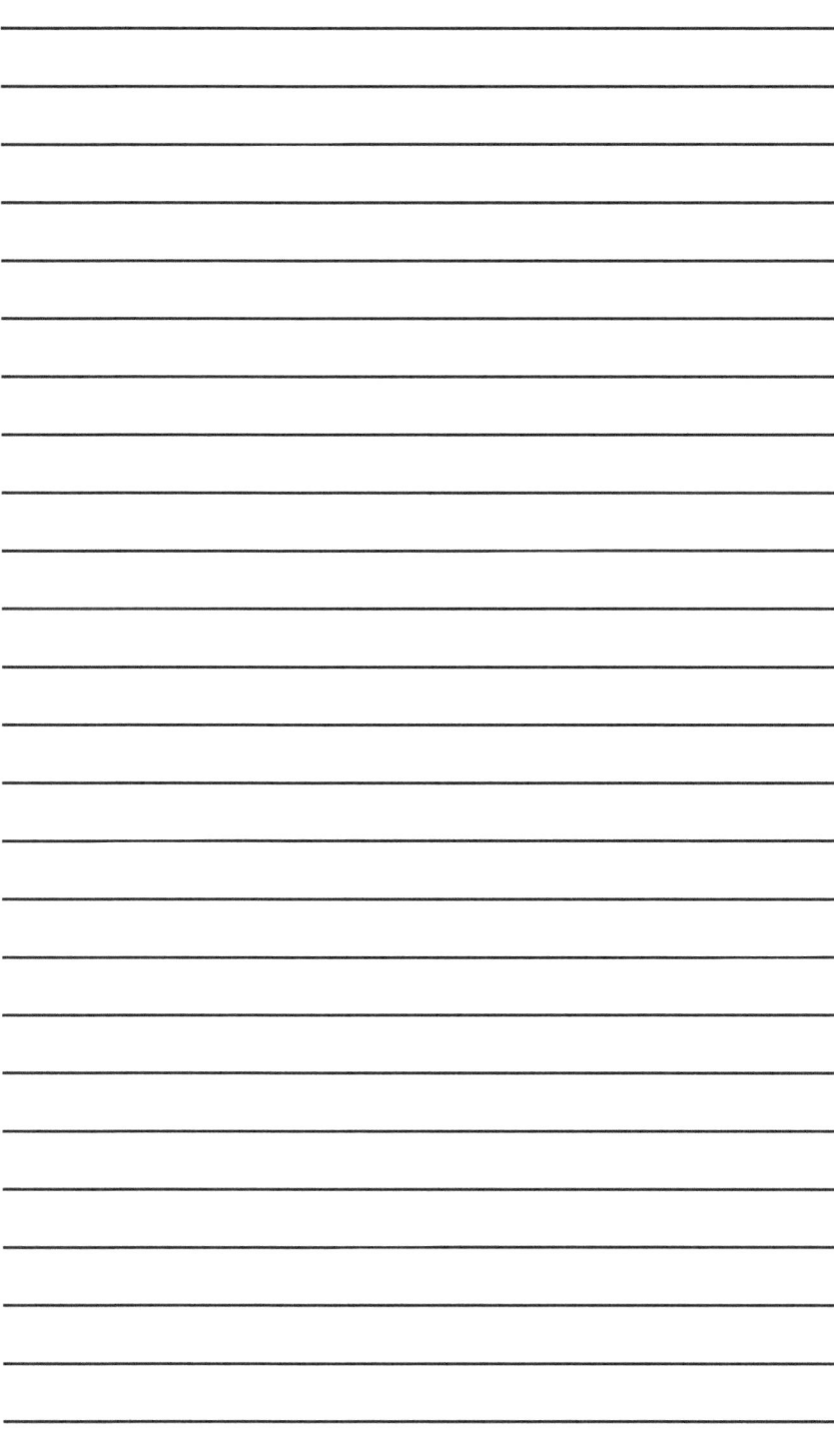

Formations

Studio: _____
Class: _____
Dance: _____

Dancers

Choreography

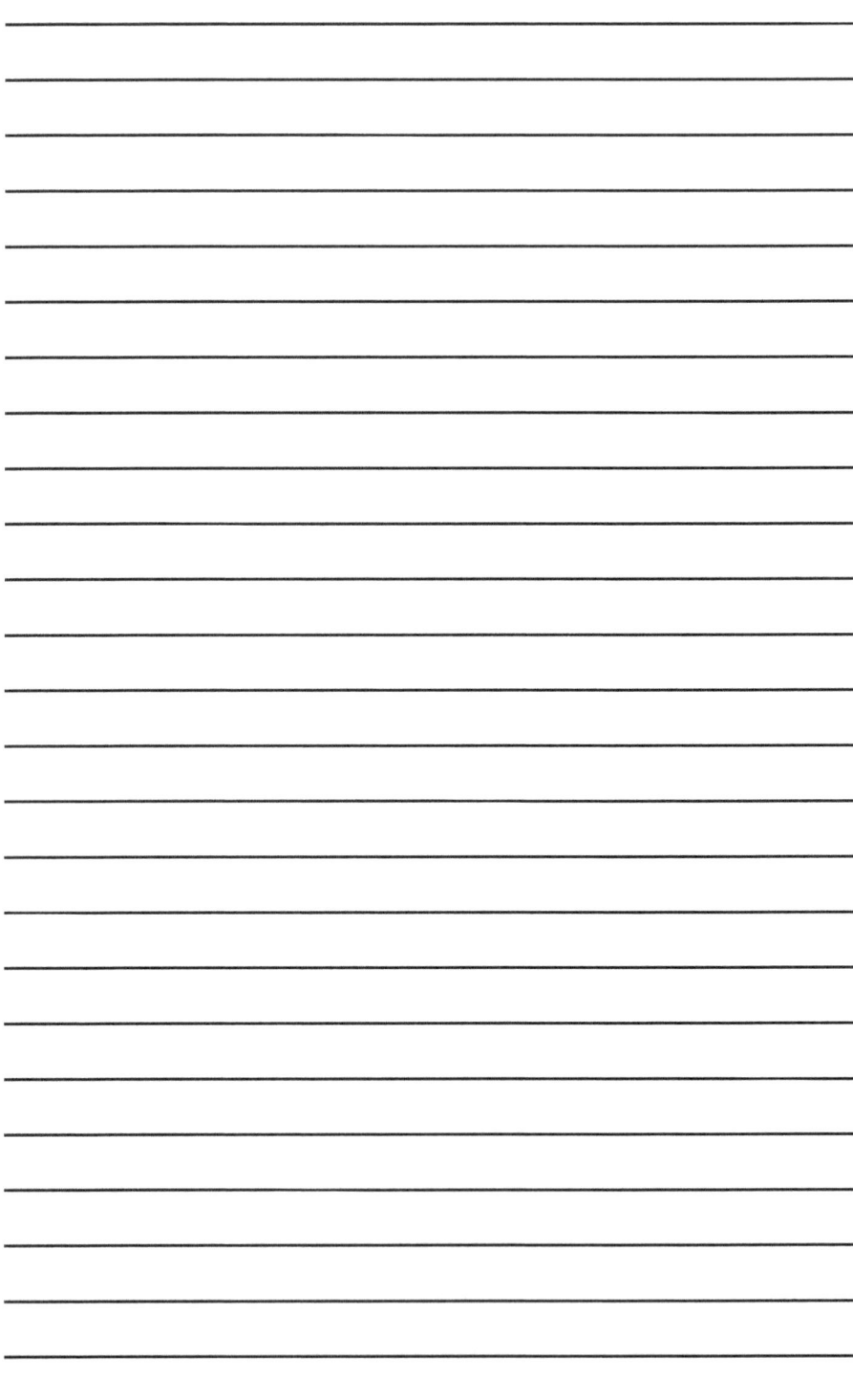

Formations

Studio: _____
Class: _____
Dance: _____

Dancers

Choreography

Formations

Studio: _____
Class: _____
Dance: _____

Dancers

Choreography

Formations

Studio: _____
Class: _____
Dance: _____

Dancers

Choreography

Formations

Studio: _____
Class: _____
Dance: _____

Dancers

Choreography

Formations

Studio: _____
Class: _____
Dance: _____

Dancers

Choreography

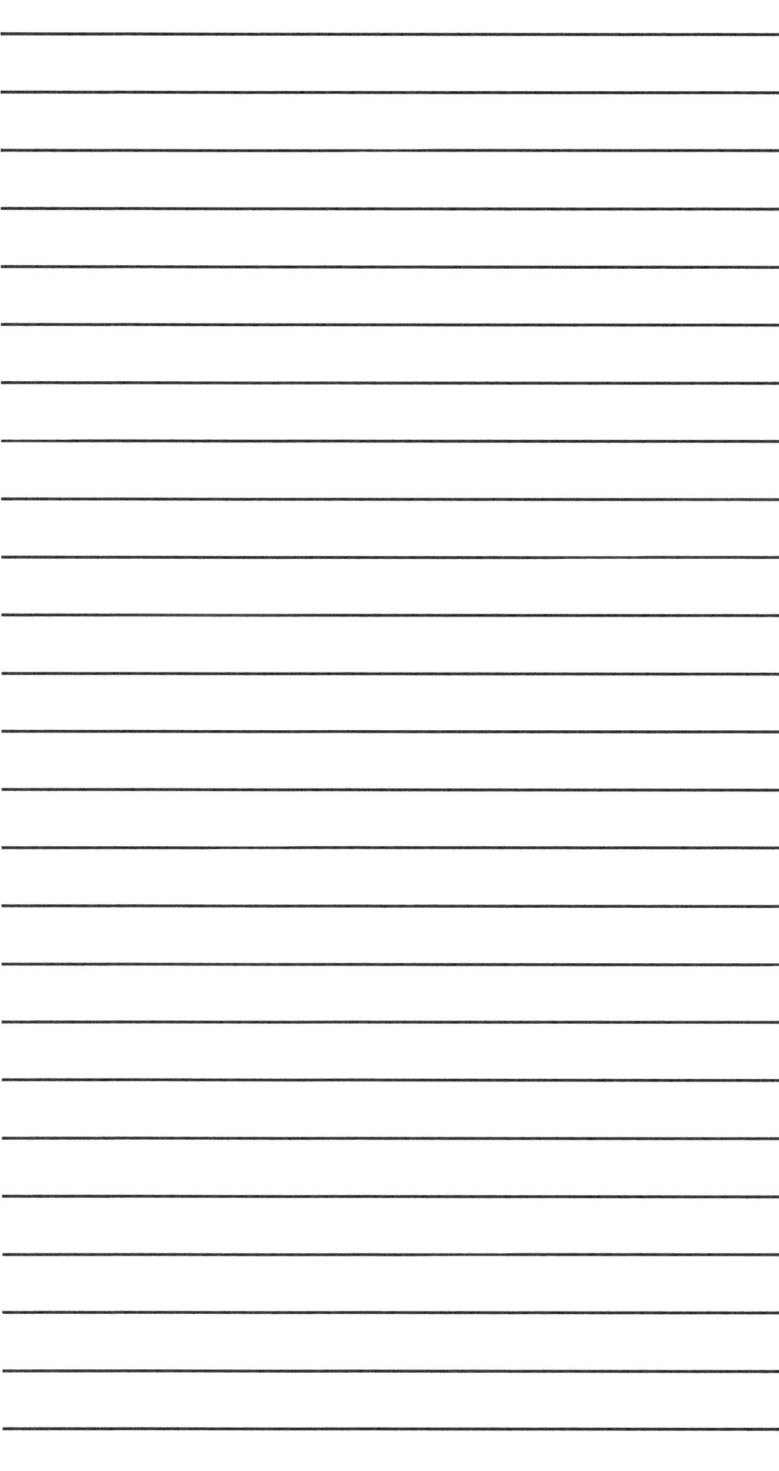

Formations

Studio: _____
Class: _____
Dance: _____

Dancers

Choreography

Formations

Studio: _____
Class: _____
Dance: _____

Dancers

Choreography

Formations

Studio: _____
Class: _____
Dance: _____

Dancers

Choreography

Formations

Studio: _____
Class: _____
Dance: _____

Dancers

Choreography

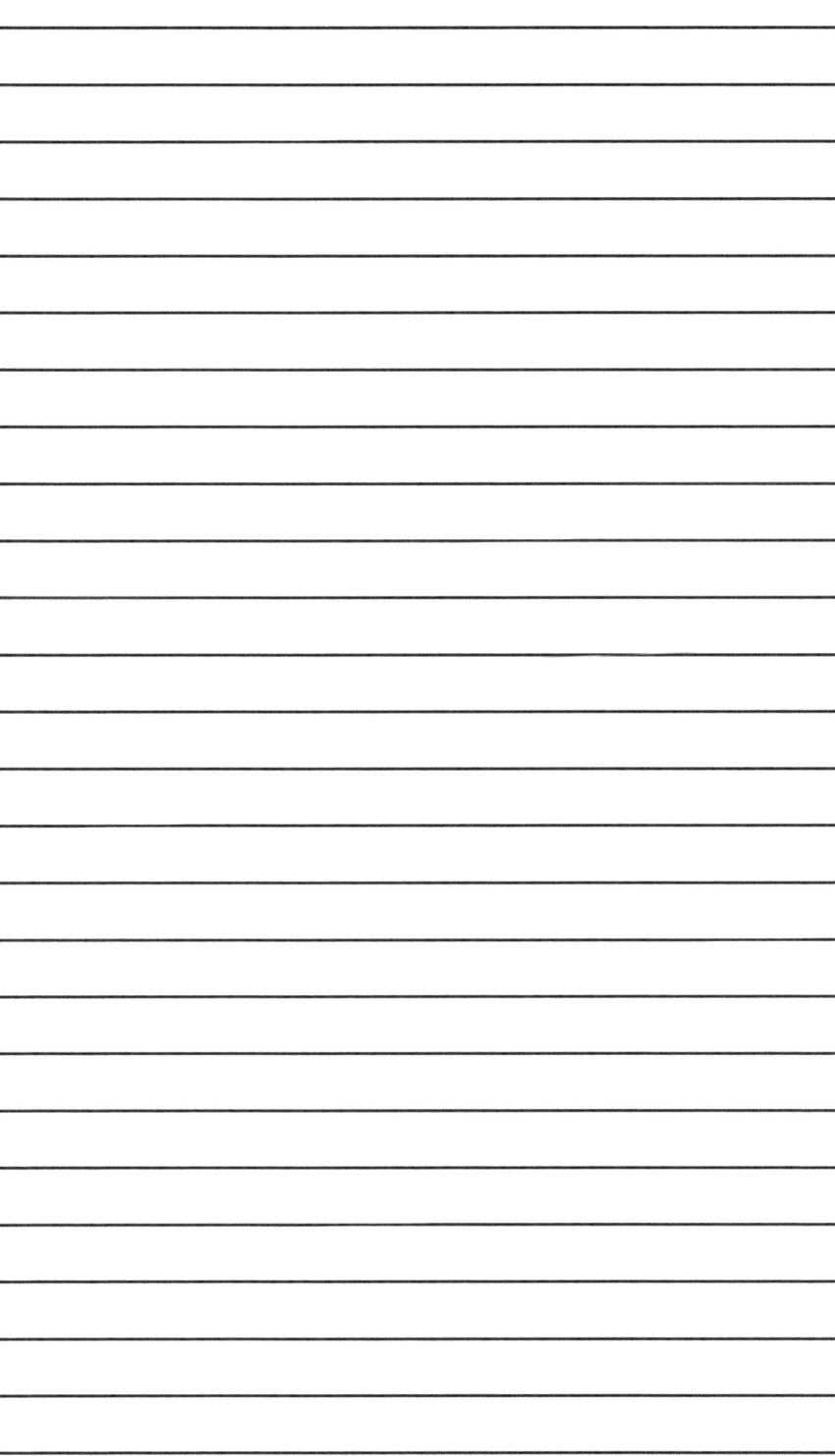

Formations

Studio: _____
Class: _____
Dance: _____

Dancers

Choreography

Formations

Studio: _____
Class: _____
Dance: _____

Dancers

Choreography

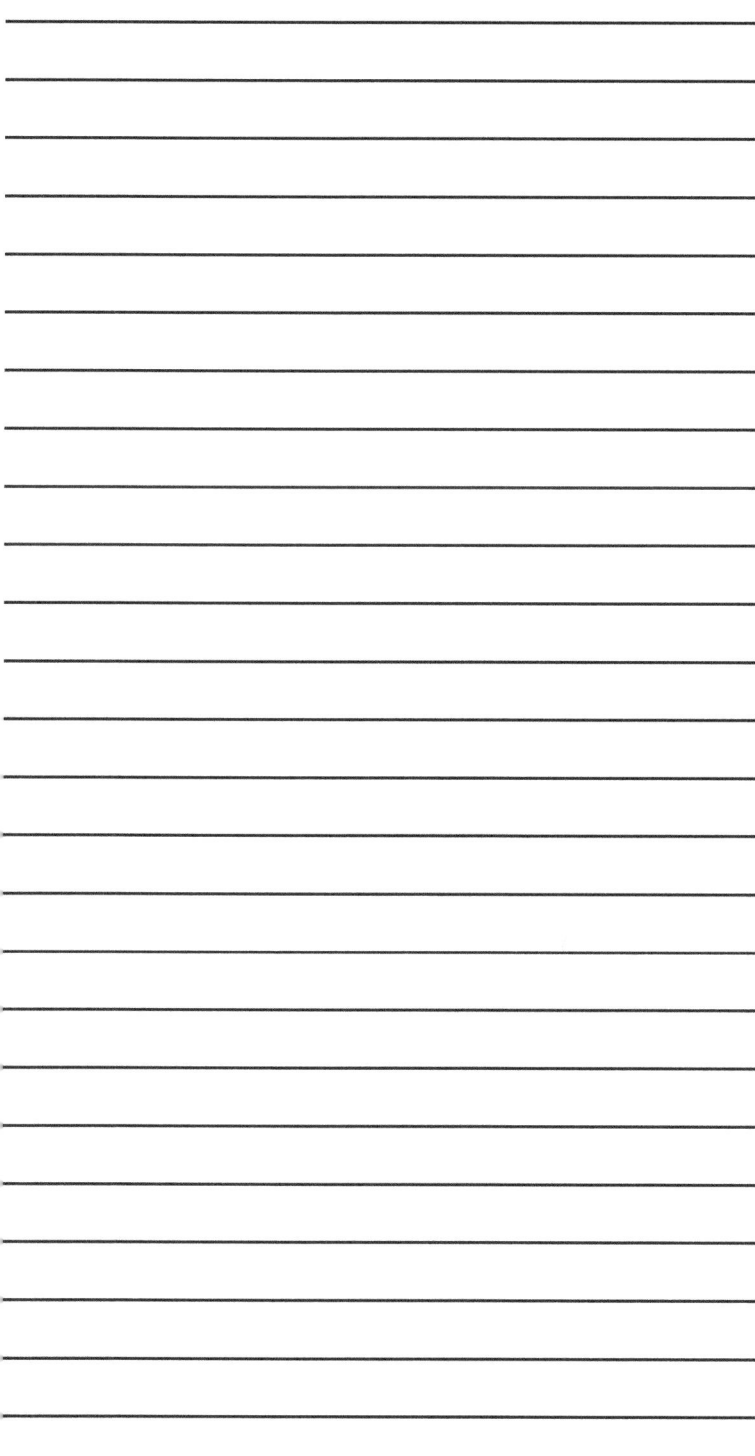

Formations

Studio: _____
Class: _____
Dance: _____

Dancers

Choreography

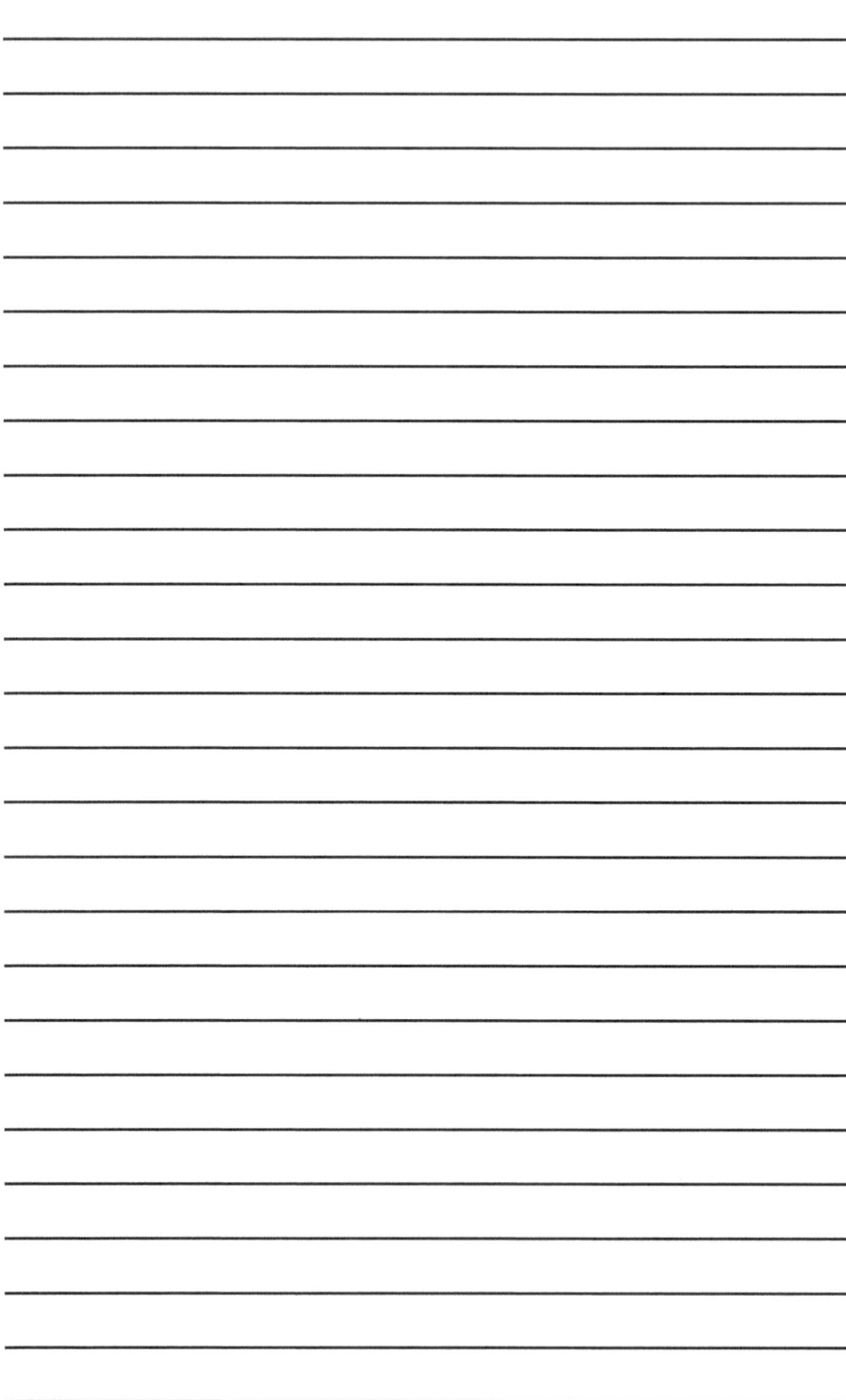

Formations

Studio: _____
Class: _____
Dance: _____

Dancers

Choreography

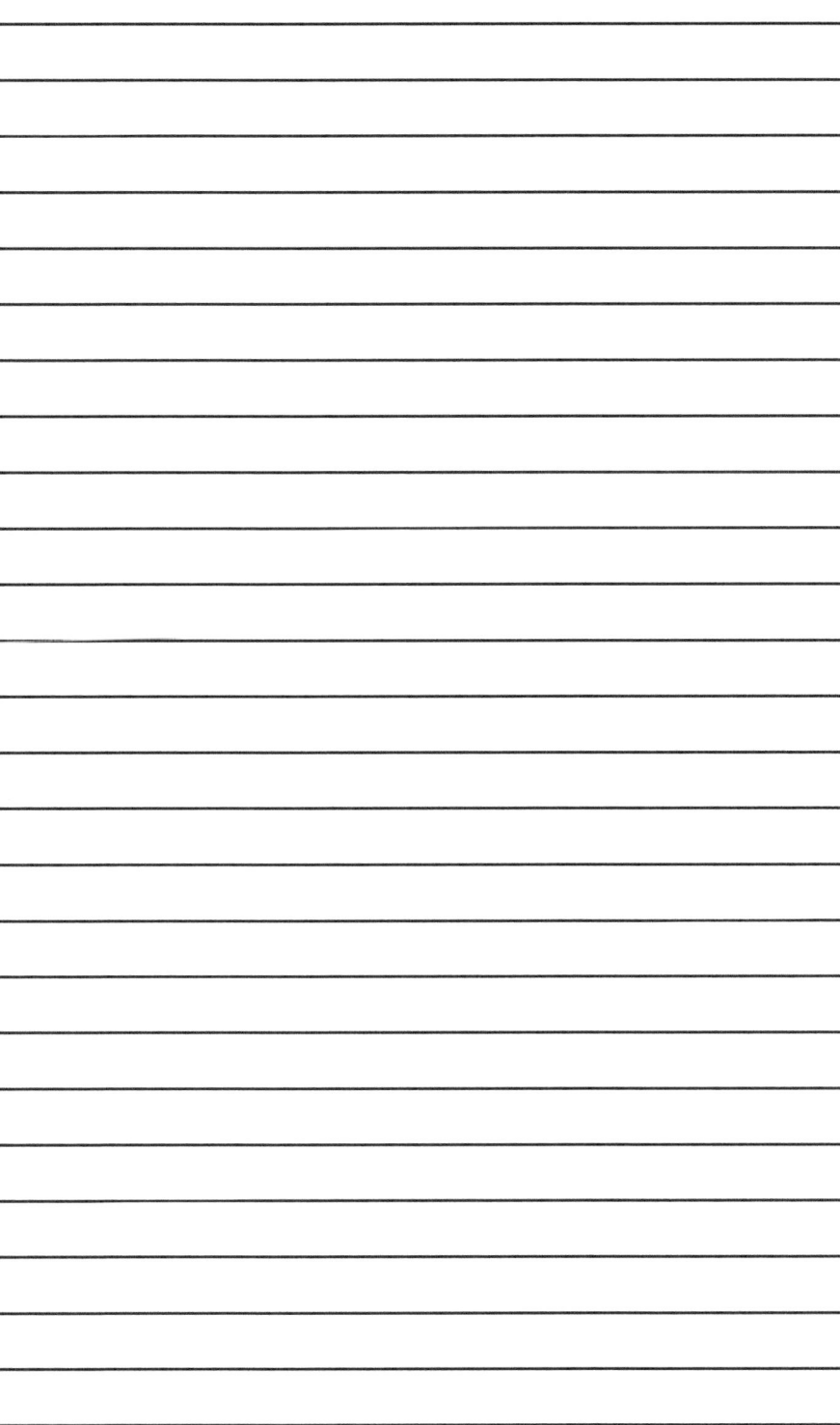

Formations

Studio: _____
Class: _____
Dance: _____

Dancers

Choreography

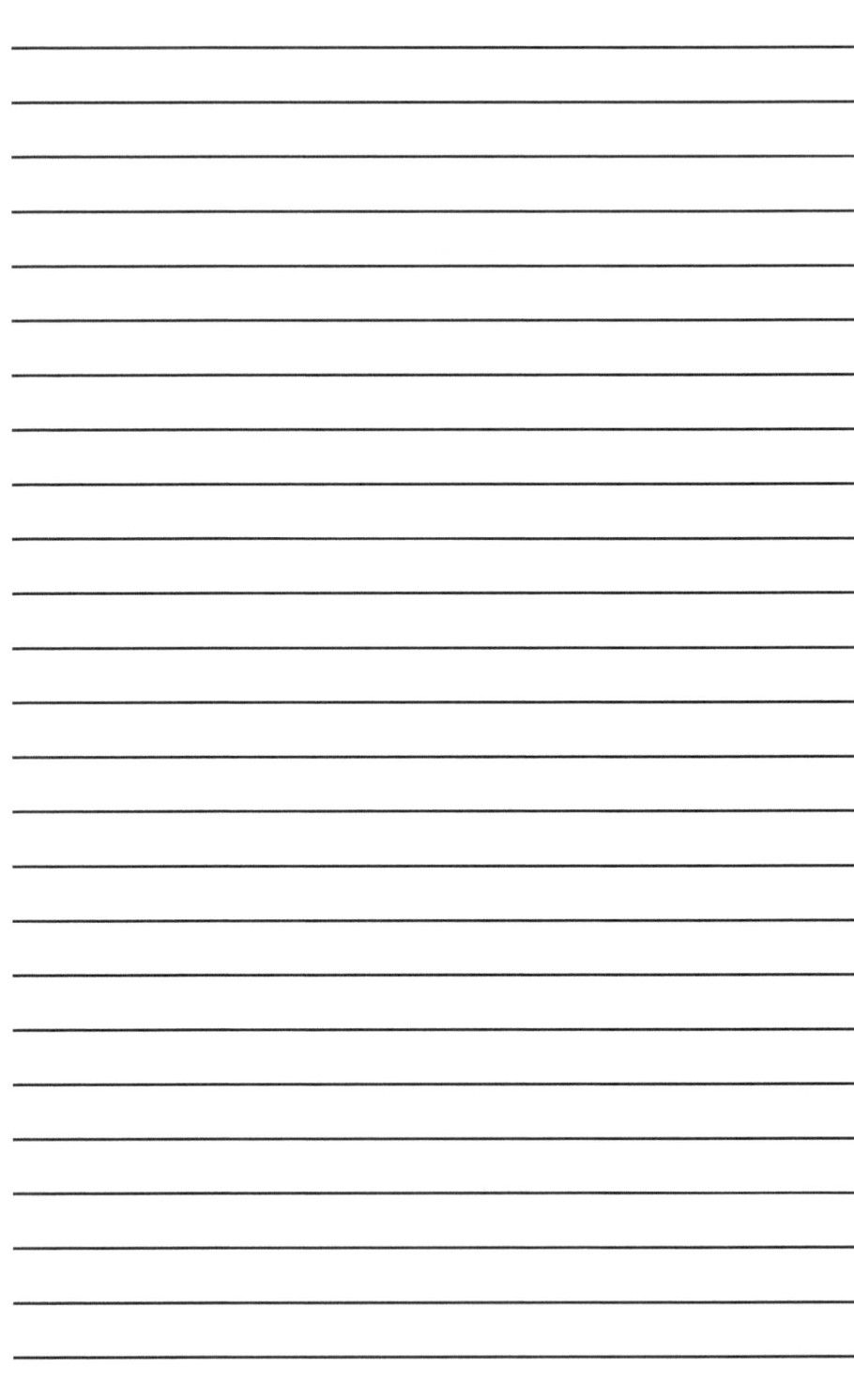

Formations

Studio: _____
Class: _____
Dance: _____

Dancers

Choreography

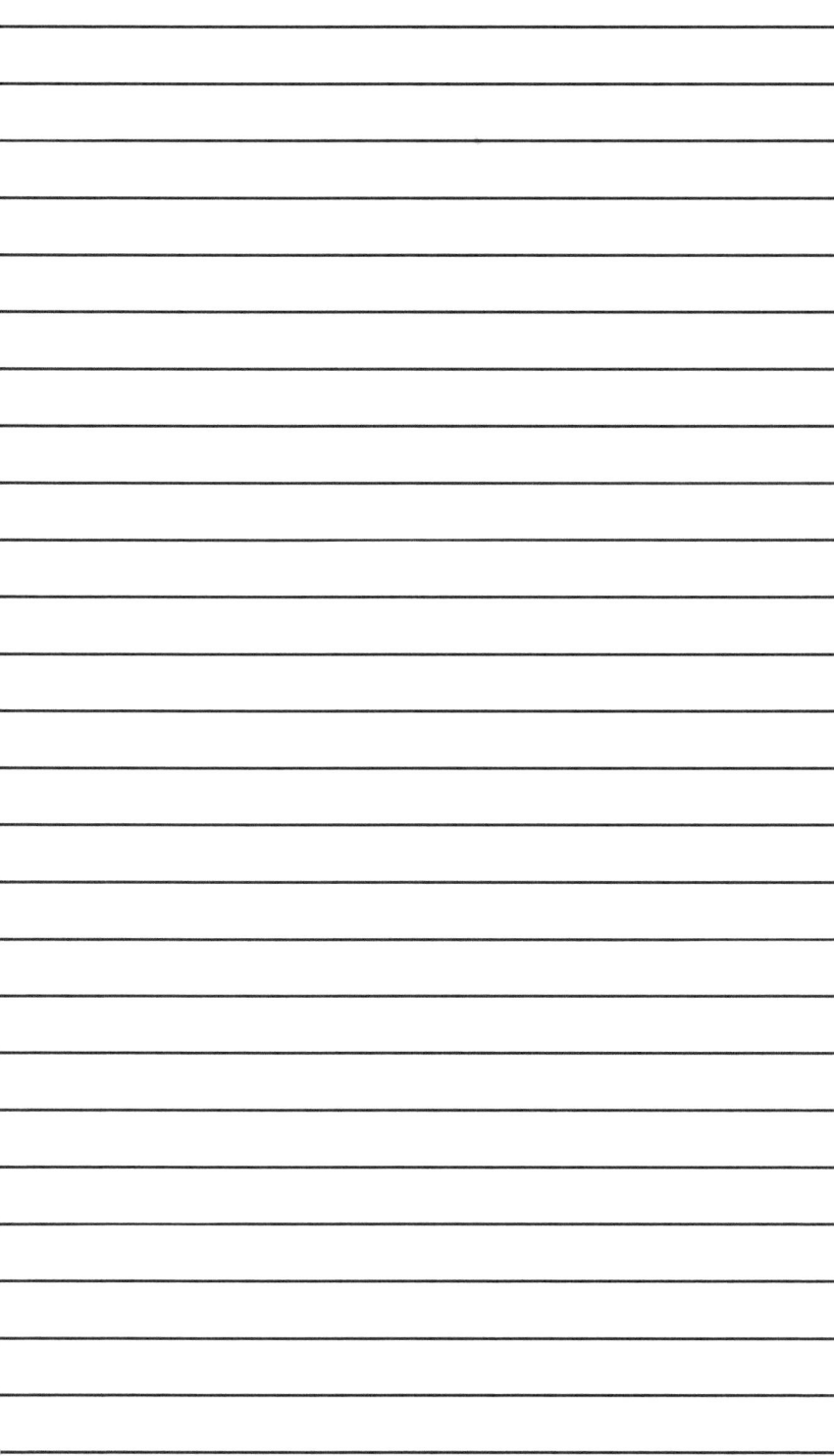

Formations

Studio: _____
Class: _____
Dance: _____

Dancers

Choreography

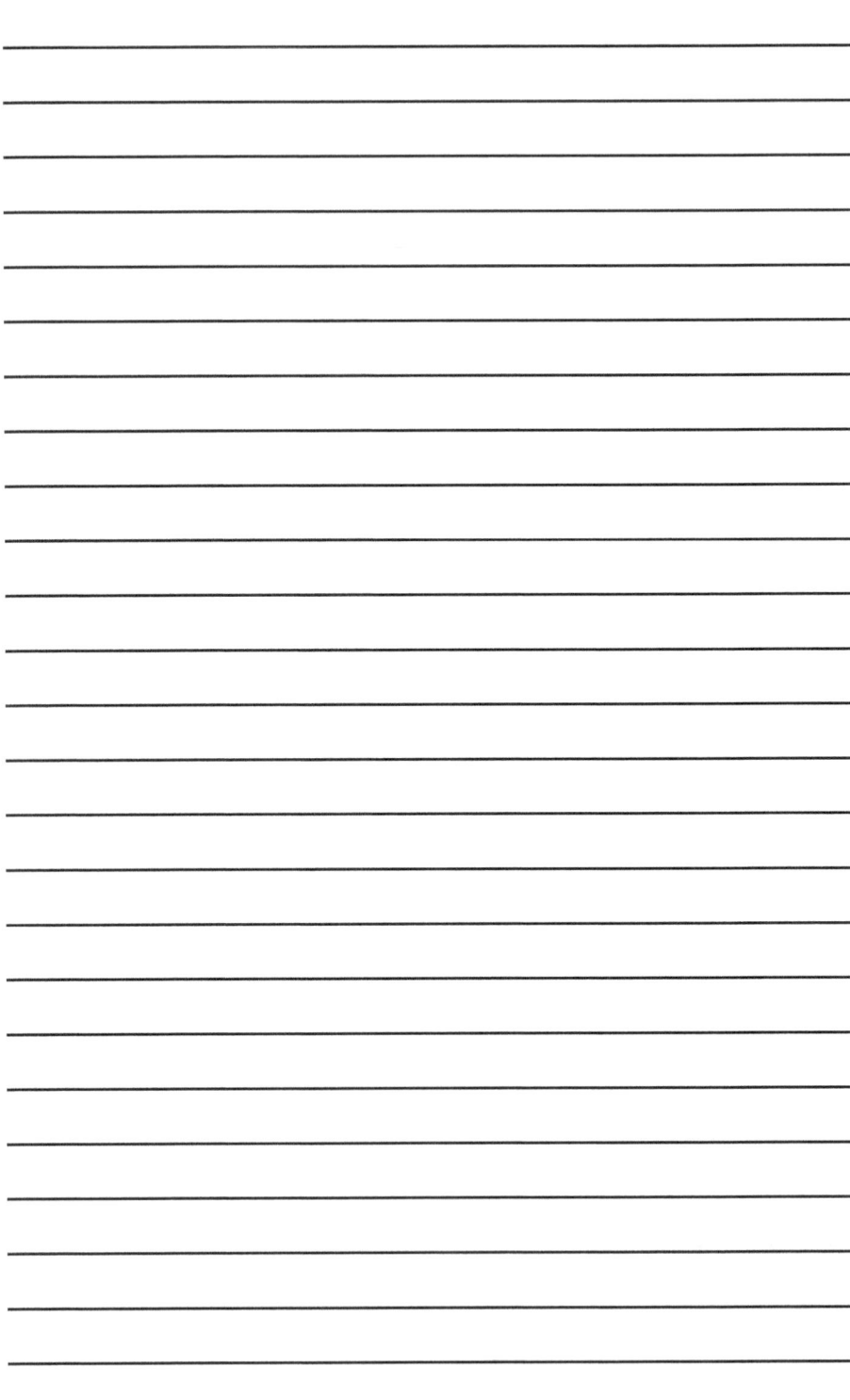

Formations

Studio: _____
Class: _____
Dance: _____

Dancers

Choreography

Formations

Studio: _____
Class: _____
Dance: _____

Dancers

Choreography

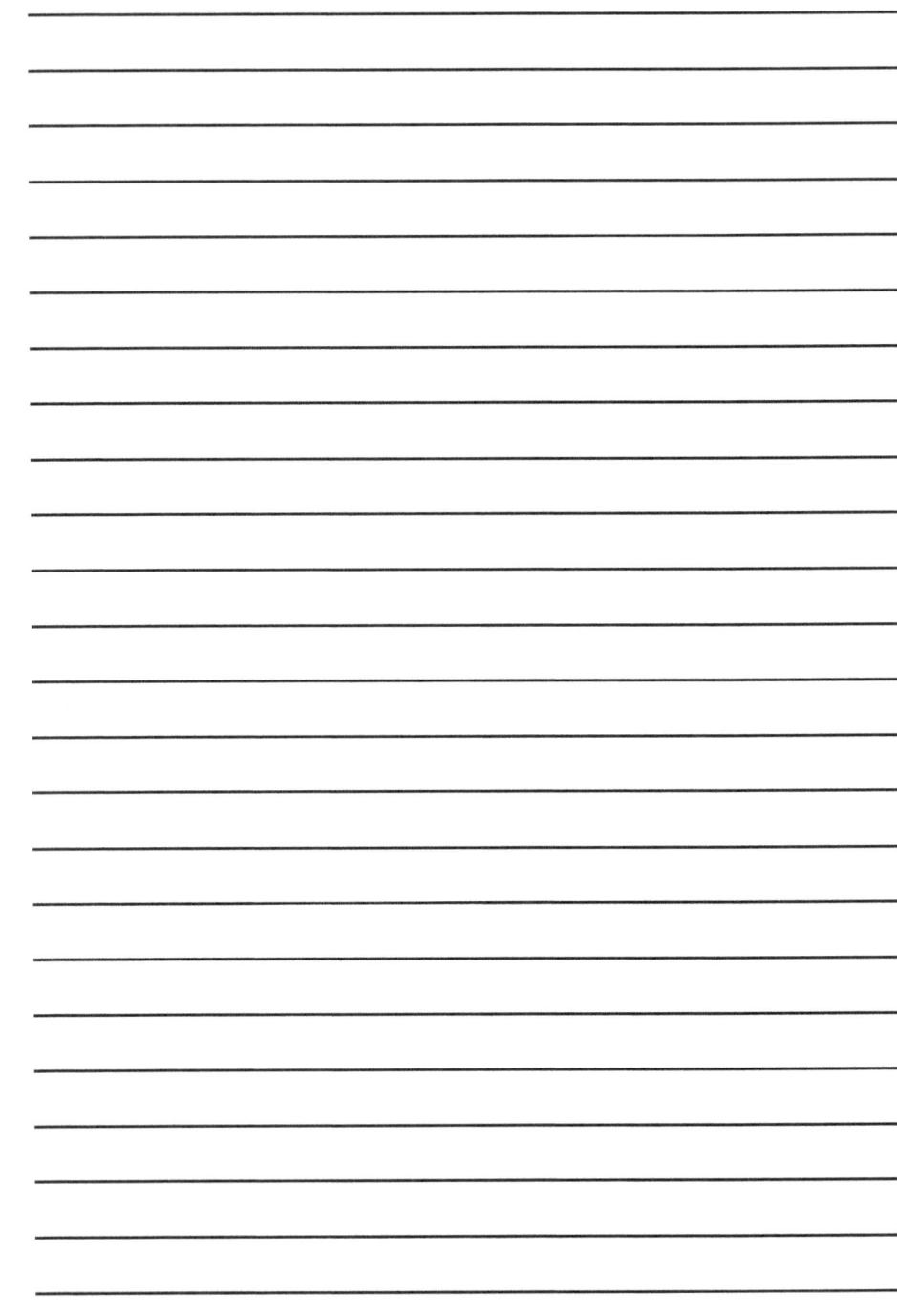

Formations

Studio: _____
Class: _____
Dance: _____

Dancers

Choreography

Formations

Studio: _____
Class: _____
Dance: _____

Dancers

Choreography

Formations

Studio: _____
Class: _____
Dance: _____

Dancers

Choreography

Formations

Studio: _____
Class: _____
Dance: _____

Dancers

Choreography

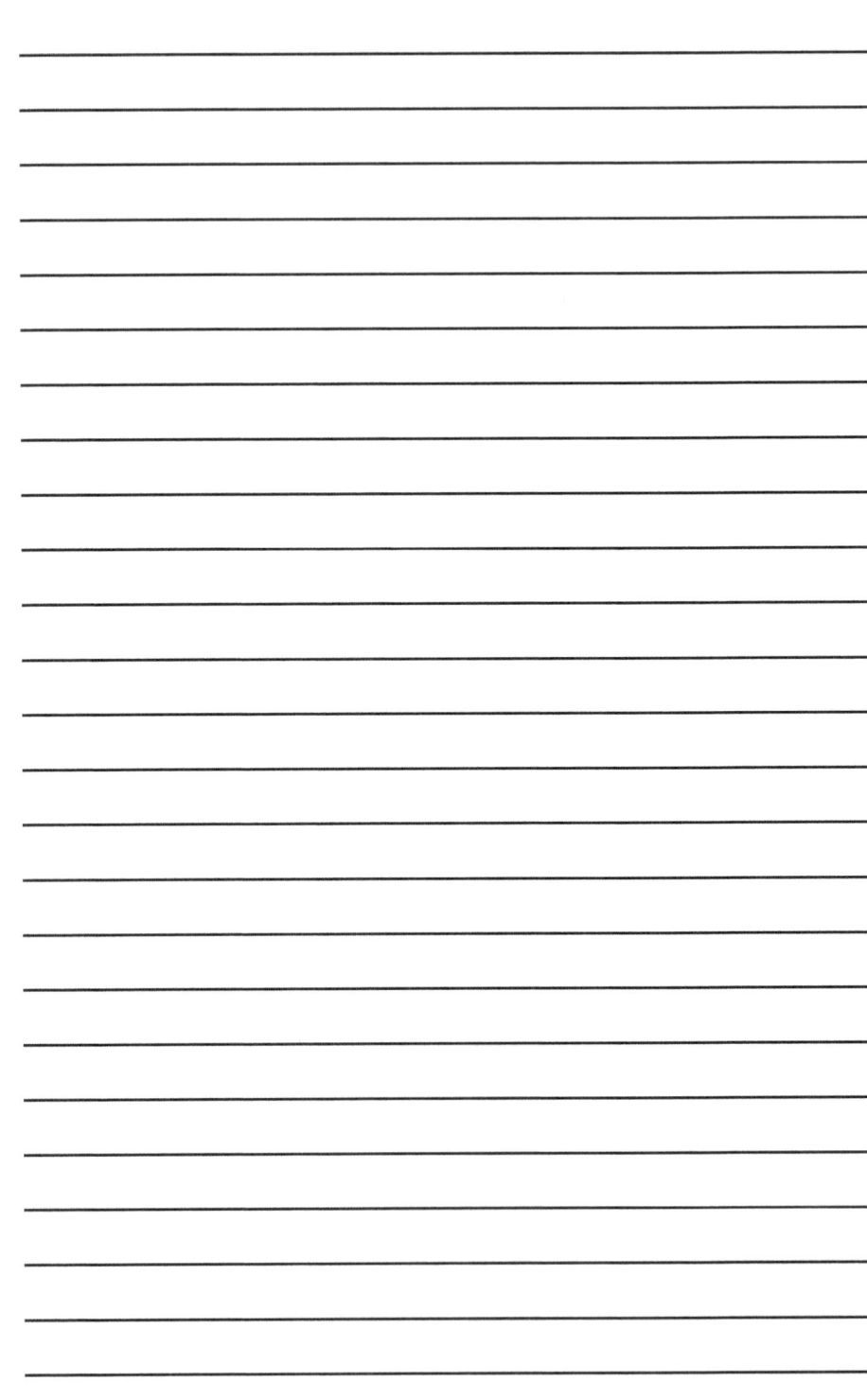

Formations

Studio: _____
Class: _____
Dance: _____

Dancers

Choreography

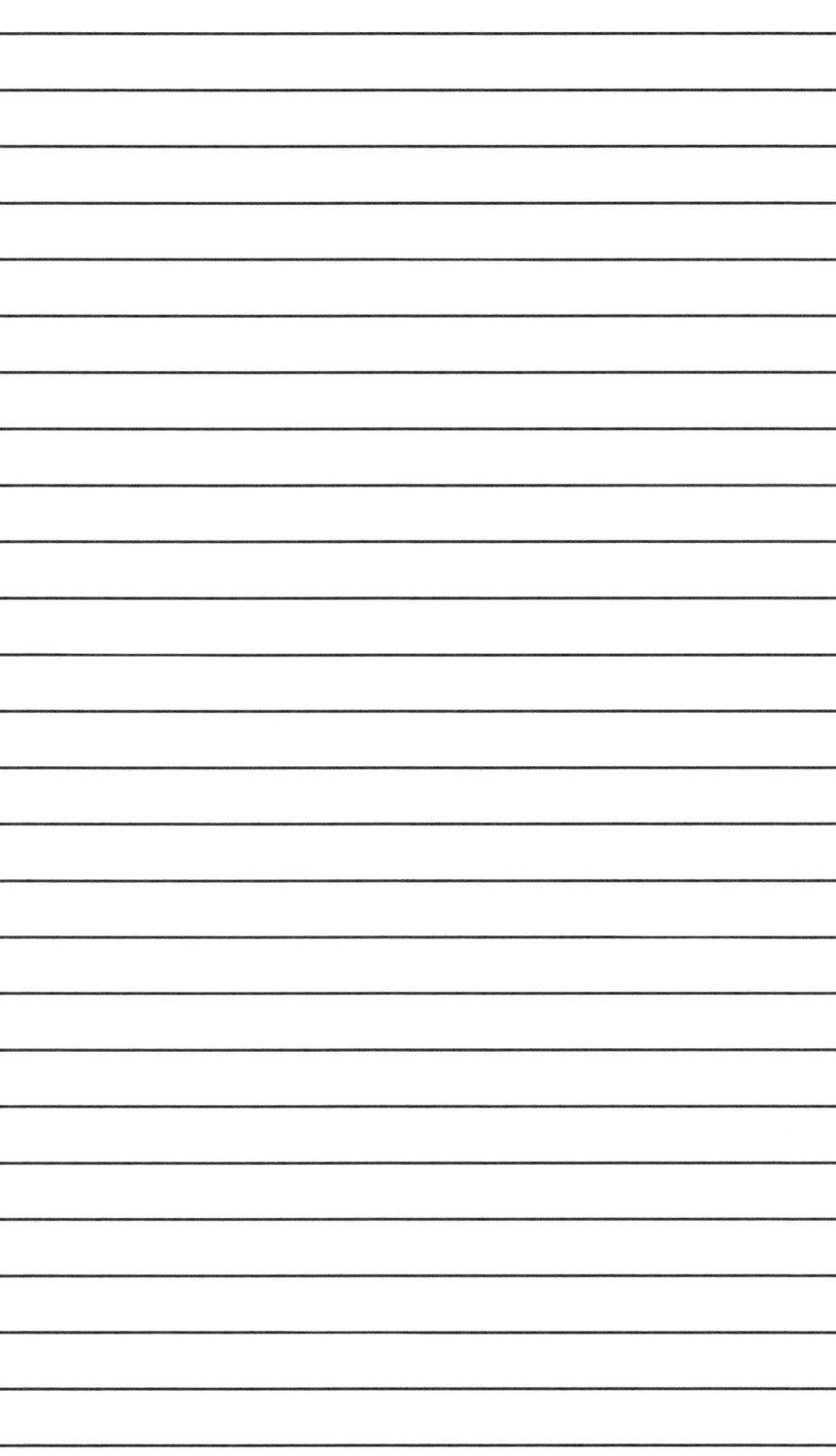

Formations

Studio: _____
Class: _____
Dance: _____

Dancers

Choreography

Formations

Studio: _____
Class: _____
Dance: _____

Dancers

Choreography

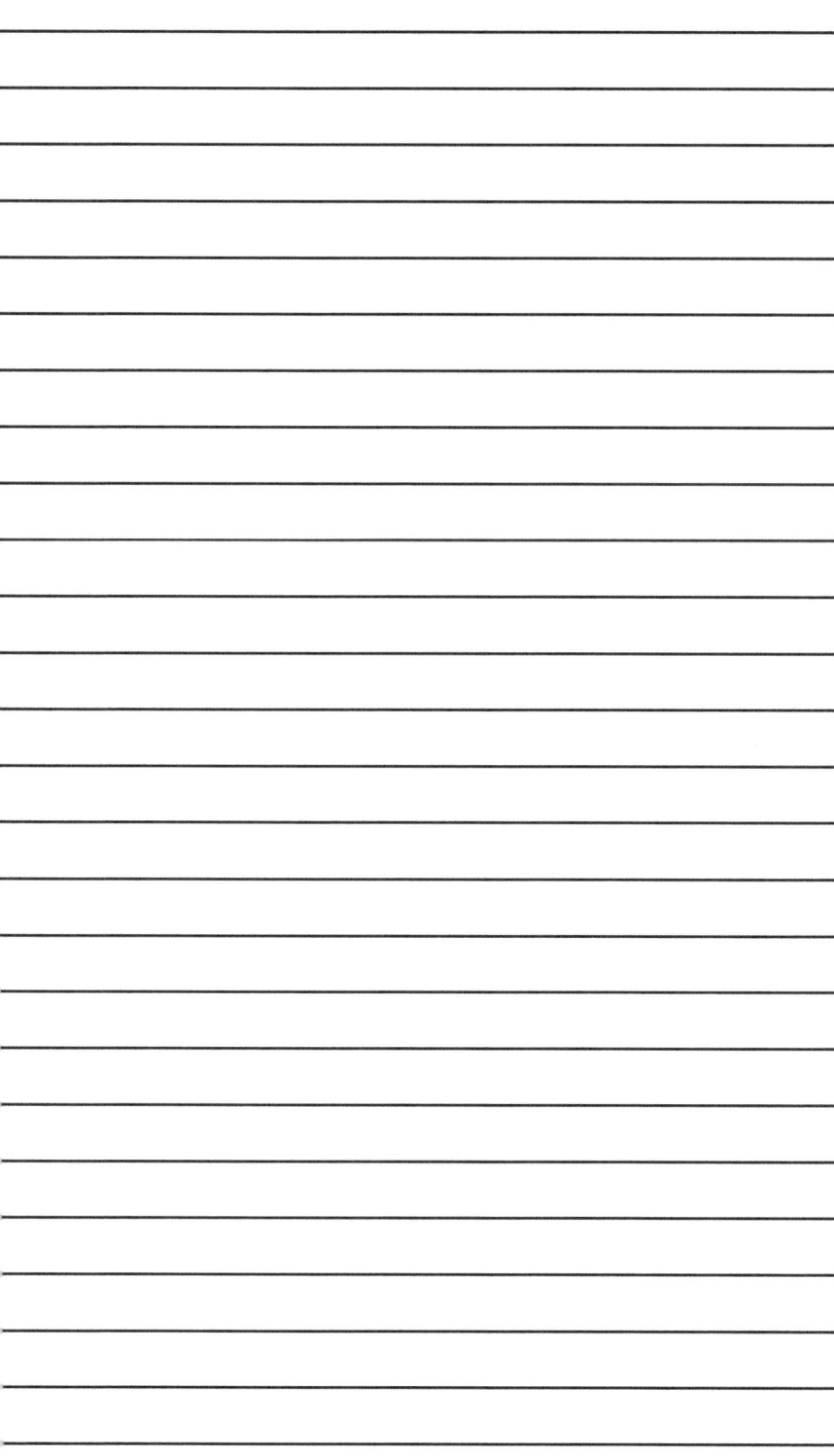

Formations

Studio: _____
Class: _____
Dance: _____

Dancers

Choreography

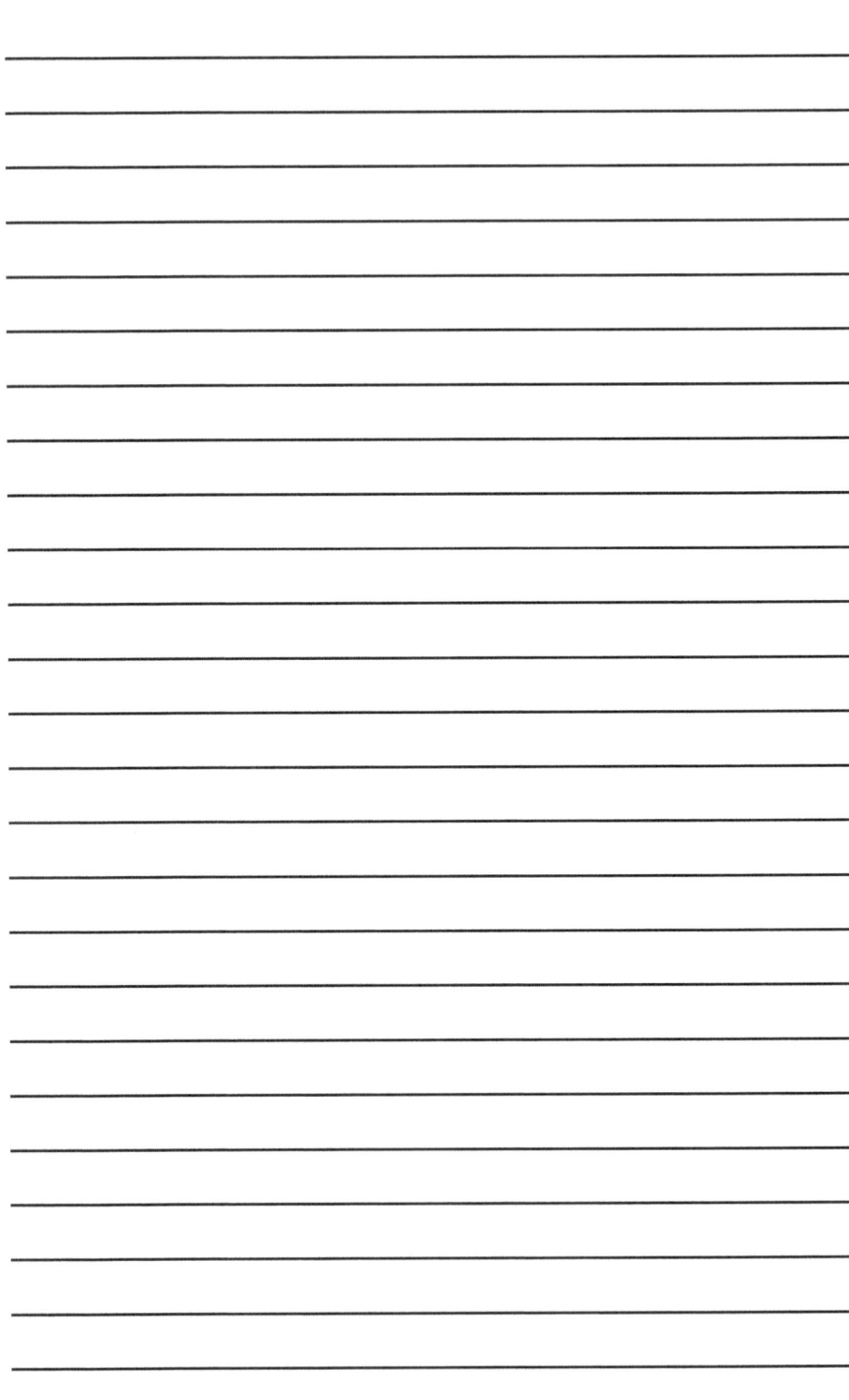

Formations

Studio: _____
Class: _____
Dance: _____

Dancers

Choreography

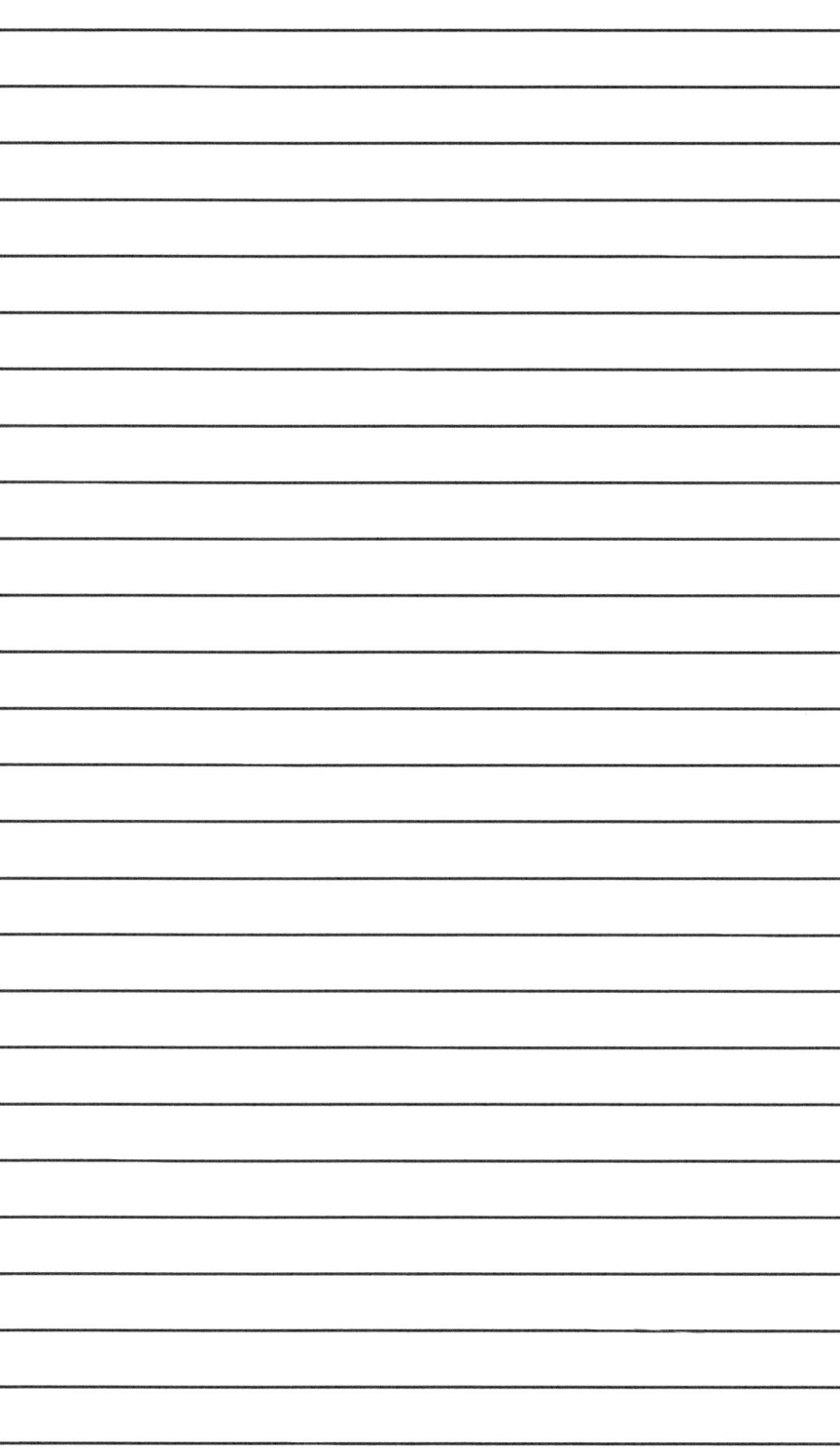

Formations

Studio: _____
Class: _____
Dance: _____

Dancers

Choreography

Formations

Studio: _____
Class: _____
Dance: _____

Dancers

Choreography

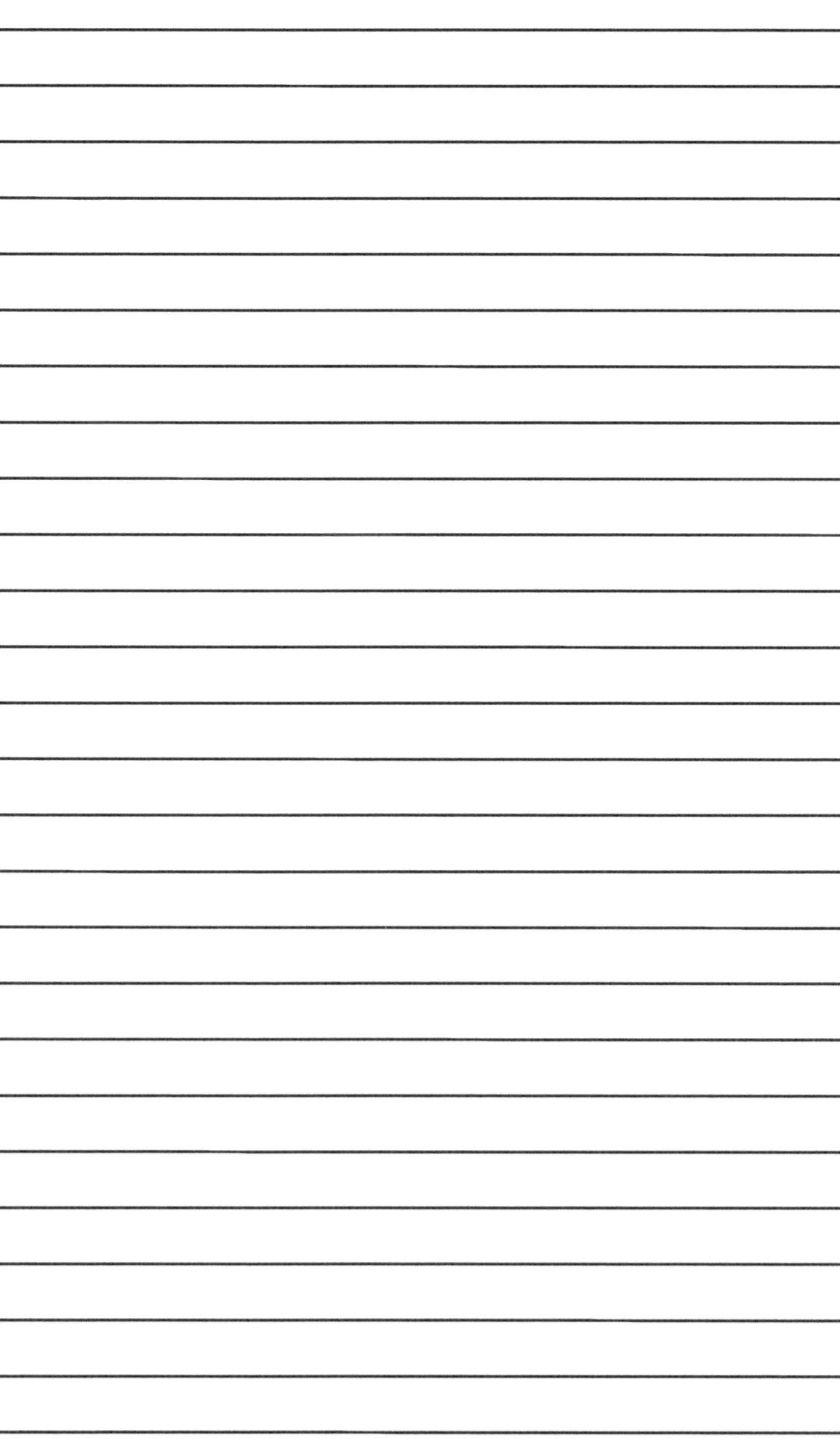

Formations

Studio: _____
Class: _____
Dance: _____

Dancers

Choreography

Formations

Studio: _____
Class: _____
Dance: _____

Dancers

Choreography

Formations

Studio: _____
Class: _____
Dance: _____

Dancers

Choreography

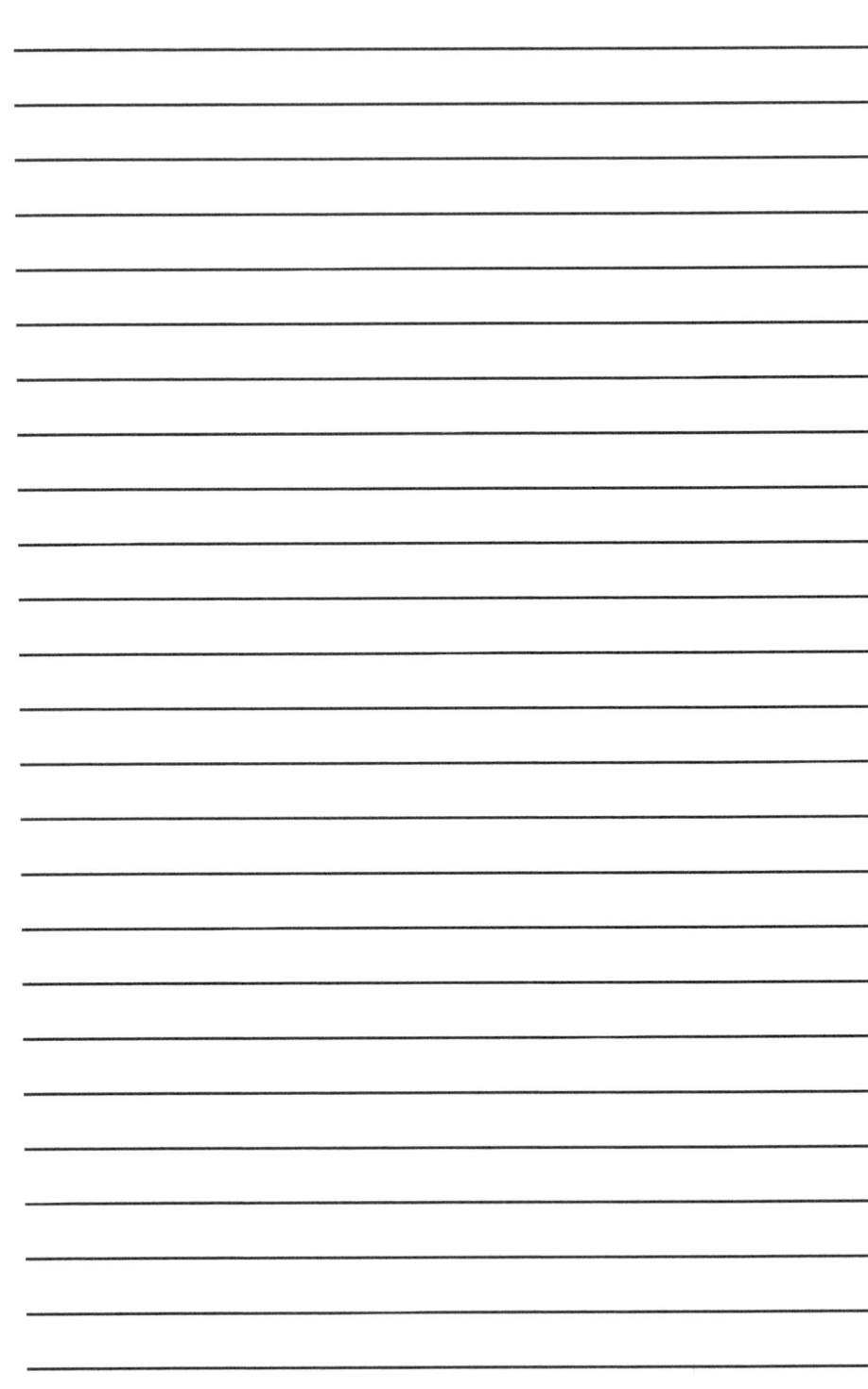

Formations

Studio: _____
Class: _____
Dance: _____

Dancers

Choreography

Formations

Studio: _____
Class: _____
Dance: _____

Dancers

Choreography

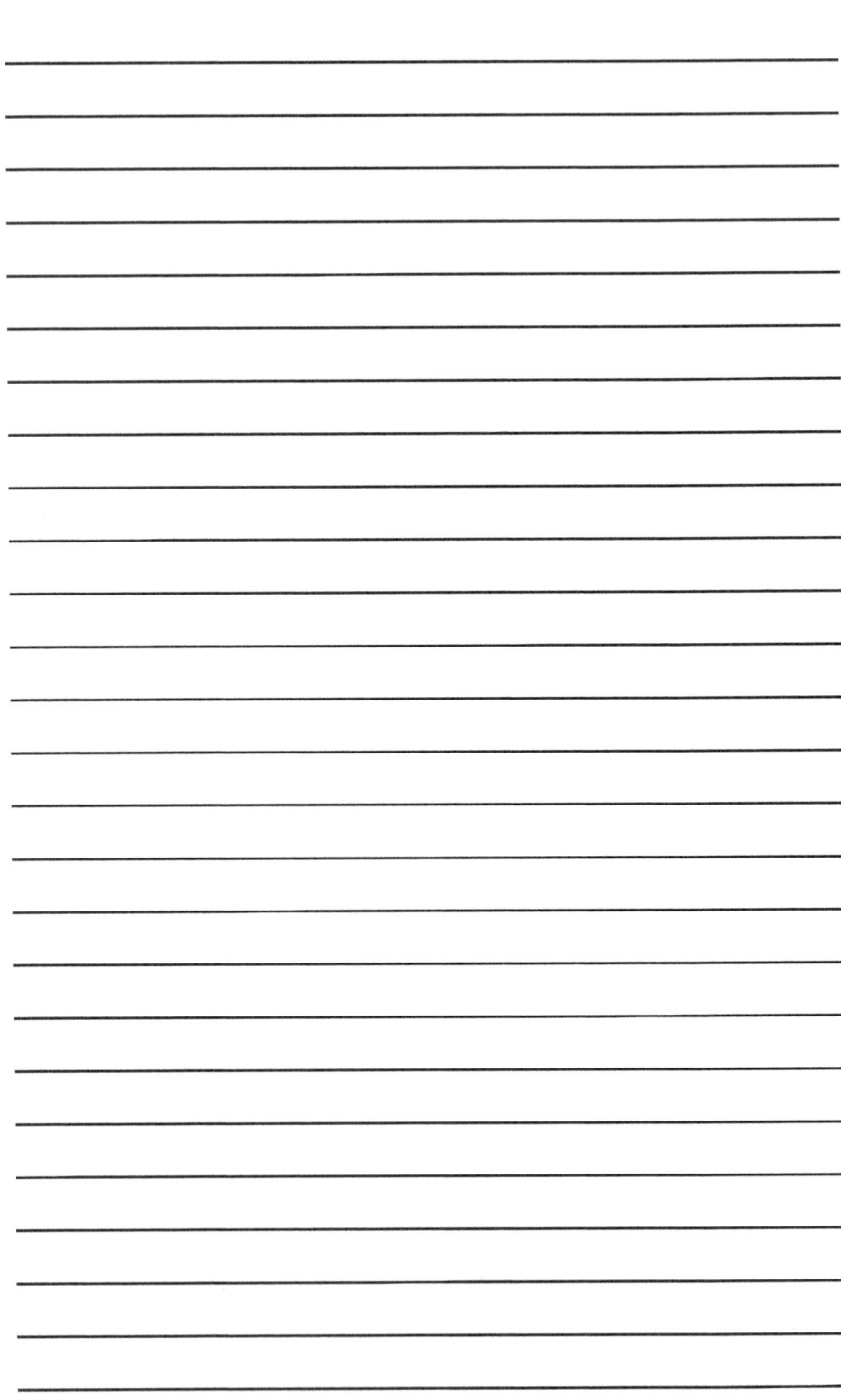

Formations

Studio: _____
Class: _____
Dance: _____

Dancers

Choreography

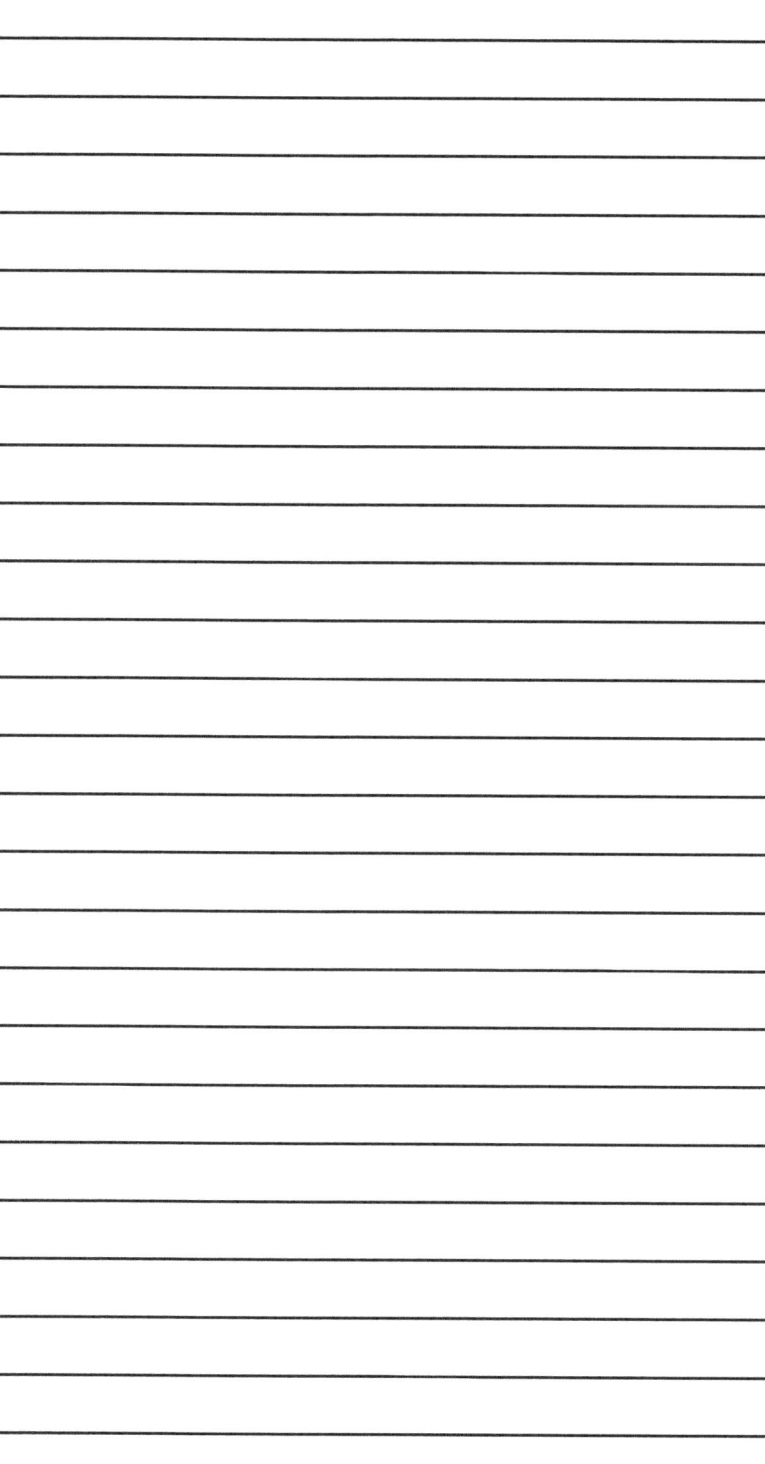

Formations

Studio: _____
Class: _____
Dance: _____

Dancers

Choreography

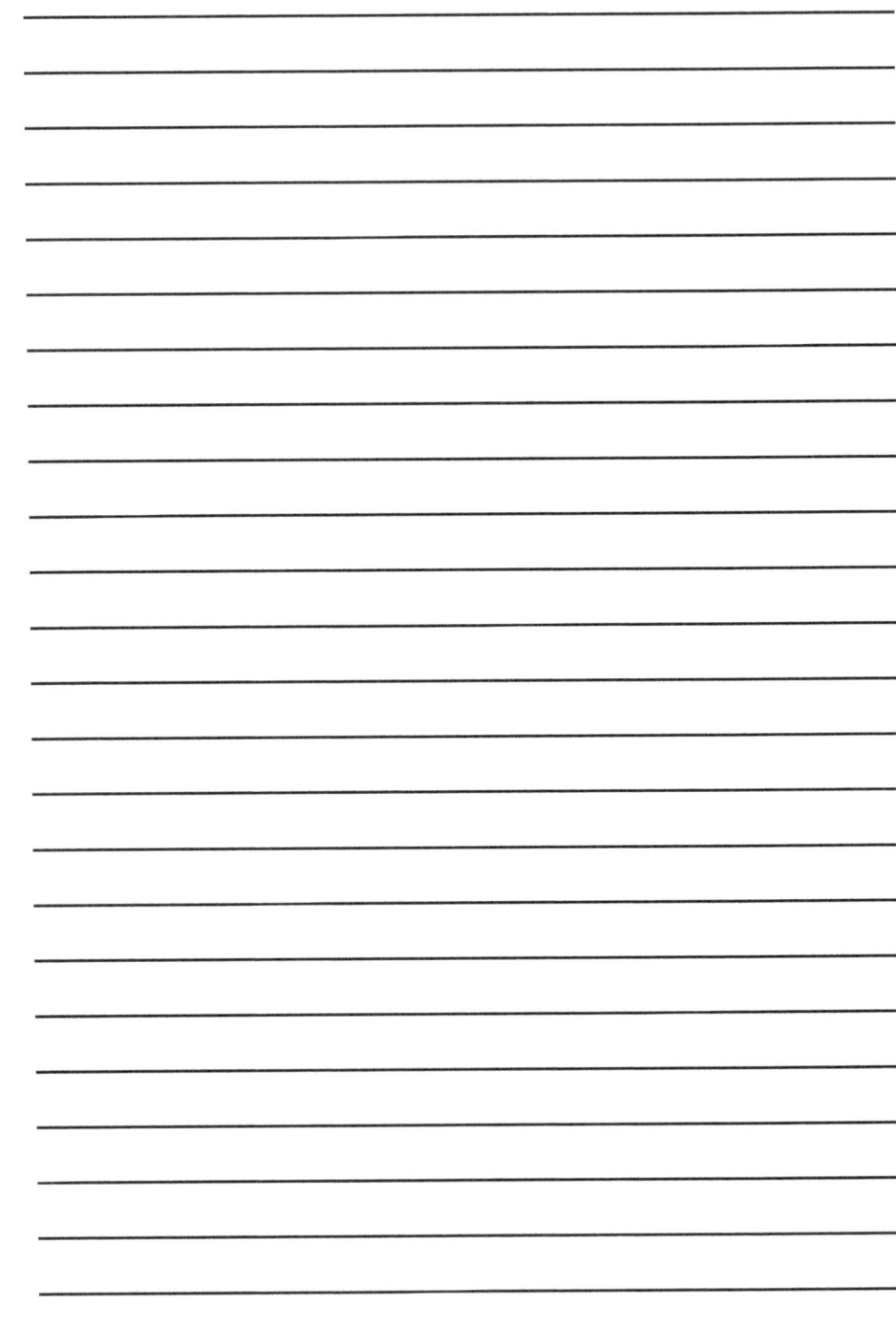

Formations

Studio: _____
Class: _____
Dance: _____

Dancers

Choreography

Formations

www.ingramcontent.com/pod-product-compliance
Lightning Source LLC
Chambersburg PA
CBHW060833220526
45466CB00003B/1084